中国著名书画家印谱

国学艺术系列

彭一超 编著

第三册

中国著名仕画家作品普

第二卷

中国著名书画家印谱

丁 柱

巴慰祖（一七四四—一七九三）清代书画篆刻家。字隽堂、晋唐。号予籍、子安、莲舫等。安徽歙县渔梁人，官候补中书，通文艺，精古今文字。时与程邃、胡唐、汪肇龙称为「歙中四家」，亦称「歙派」或「皖派」。

乾嘉时期，歙县渔梁巴氏本为经商世家，却出了巴延梅、巴慰祖、巴树谷、巴树烜、巴光荣四代五位篆刻家。其中巴慰祖从小就爱好刻印，他说：「慰糠秕小生，粗涉篆籀，读书之暇，铁笔时操，金石之癖，略同嗜痂。」少时巴慰祖涉猎广泛，家多收藏，尝仿制古器，精鉴者莫能辨。工篆隶，亦擅长山水、花鸟，然不耐渲染，成幅极少，即其残稿，人亦珍惜。更倾心于治印，曾浸淫秦汉，摹过许多汉印，得古穆之气，也力学六朝唐宋朱文，印款多用行楷，清秀明快。他的篆刻受汪关、林皋影响较大，工致秀劲，章法构思精密而又富于变化，在皖南有较大影响。著有《四香堂摹印》二卷、《百寿图印谱》一卷。其名载《广印人传》《画友录》等书。

巴 氏

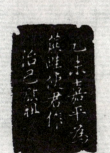

乃不知有汉无论魏晋

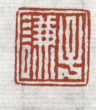

超嗾堂

子谦

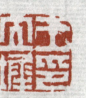

牵牛花馆

王立埠印

清代卷中

中国著名中国著名书画家印谱

丁柱（生年未详—一八四三后）清代书法篆刻家。字澂庵、澂盦。钱塘（今浙江杭州）人。斋号为延秀馆、延秀山馆。擅长治印，其刀法和布局均得益于浙派，苍涩遒劲，古朴典雅。风貌介于陈鸿寿和赵之琛之间。曾鬻印于市中。其代表作有「泰华双碑之馆」长方白文印。

泰华双碑之馆

一五四

中国著名书画家印谱

巴慰祖

邓石如(一七四三—一八〇五)清代书法篆刻家。原名琰，字石如，又名顽伯，号完白山人，又号完白、古浣子、游笈道人、凤水渔长、龙山樵长等，安徽怀宁人。印学史上将他归为皖派，因为推崇他在中国篆刻史上作出的杰出贡献，也被尊为「邓派」。

邓石如幼年时家境贫寒，一生社会地位低下，他曾言：「我少时未尝读书，艰危困苦，无所不尝，年十三、四，心窃窃喜书，年二十，祖父携至寿州，便已能训蒙。今垂老矣，江湖游食，人不以识字人相待。」这样一位一介布衣，成长为伟大的艺术家，全靠坚定不移的信念、顽强的意志和刻苦的锻炼。他十七岁后，就开始以书刻自给。三十岁后，通过友人介绍，陆续认识了南京梅镠三兄弟等友人，遍观梅家收藏的金石善本，凡名碑名帖总要临摹百遍以上，为此起早贪黑，朝夕不辍，为以后的篆刻艺术打下了扎实的书法基础。所以，当时人评他的四体书法为清代第一人。

邓石如时代，正值皖、浙两派称霸印坛之时，但他绝不满足于前人印家所取得的成果，做到书从印出，印从书出，打破了汉印中隶化篆刻的传统程序，首创在篆刻中采用小篆和碑额的文字，拓宽了篆刻取资范围，在篆刻上形成了自己刚健婀娜的风格，巍然崛起于当时的印坛，可说与浙、皖两派形成鼎足之势。邓石如的雄风一直影响到同时期的包世臣、吴让之、赵之谦、吴咨、胡澍、徐三庚等人。在篆刻艺术发展史上，邓石如是一位杰出的大家。其原石流传极少，存世著作有《完白山人篆刻偶成》《完白山人印谱》《邓石如印存》等。

藉予巴

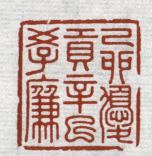

人巴里下

廉学巴辛贡优卯乙

氏张阳栎

(印珠连)安子

中国著名书画家印谱

邓石如

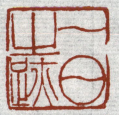
一日之迹

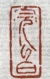
完白

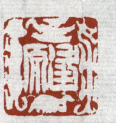

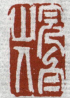
完白山人

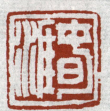

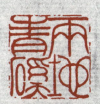

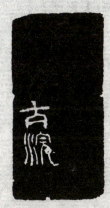
逢原 春涯
（印面两）

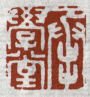

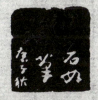
两地青碱 承学堂
（印面两）

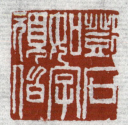
邓石如字顽伯

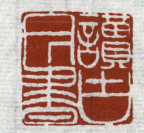
读古今书

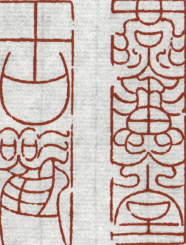

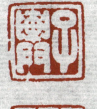

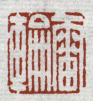

雷轮 子舆 守素轩 燕翼堂 古欢
（印面五）

一五九
一六〇

中国著名书画家印谱

中国著名

邓石如

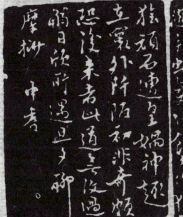
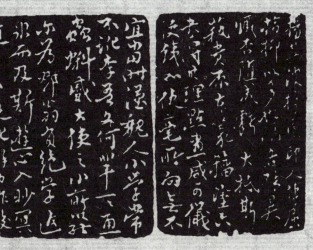

舞墨歌笔

如石邓

伯顽

梦如总名功贵富

白完氏邓

书图弟兄石菜聚尚邻鹤

之绍

一六一
一六二

中国著名书画家印谱

邓石如

父士琴

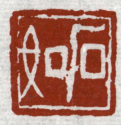
如石

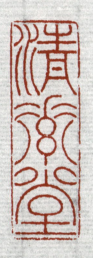

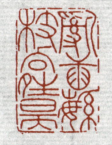

堂素清

昊晴向枝繁插乱

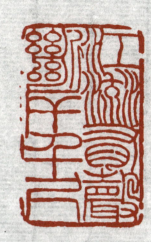

尺千岸断声有流江

一六三
一六四

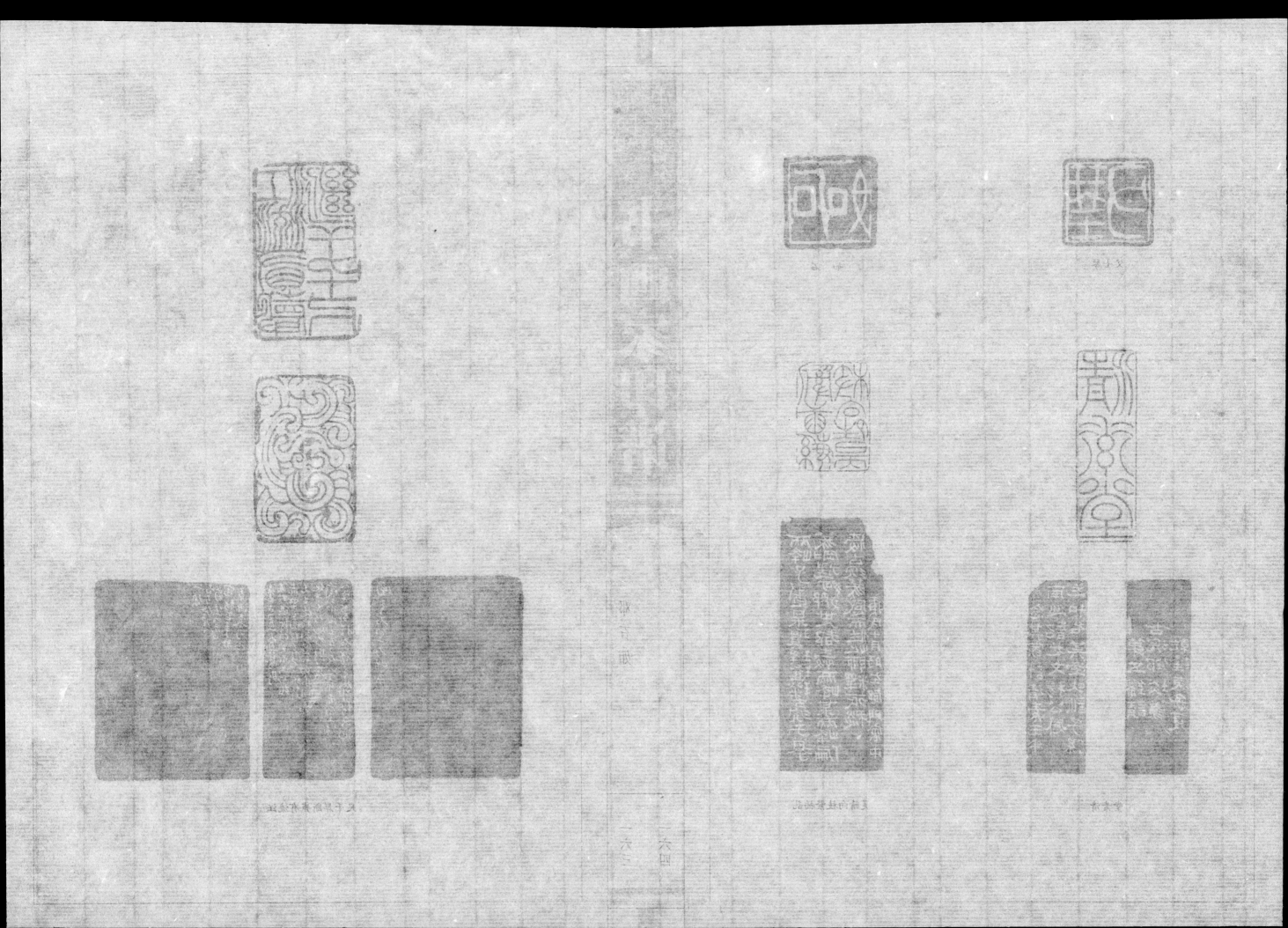

中国著名书画家印谱

邓石如

长山石灵

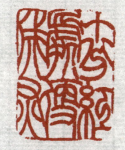

灰成便处红分十

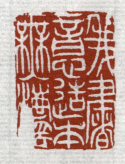
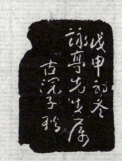

长日一城嵝

法无本造意书我

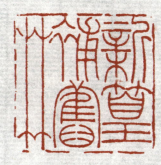

林旧补篁新

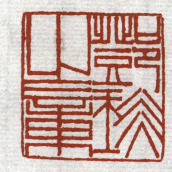

章之琰邓

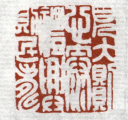
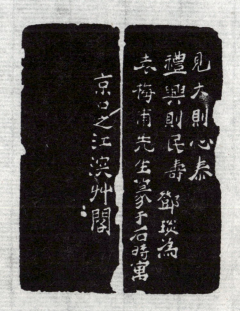

寿民则兴礼泰心则大见

一六五
一六六

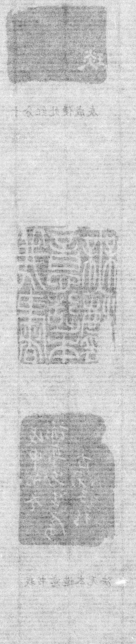
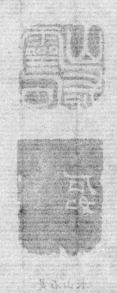
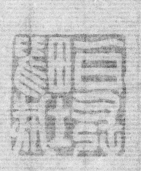

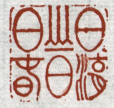
春日日山湖日日

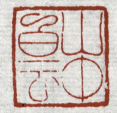
云白中山

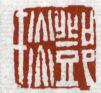
琰 邓

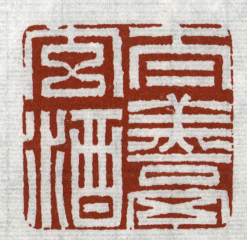
酒玄羹太

中国著名中国著名书画家印谱

邓石如

一六七
一六八

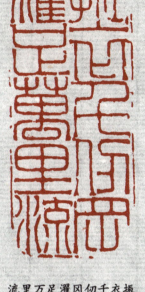
流里万足灌冈仞千衣振

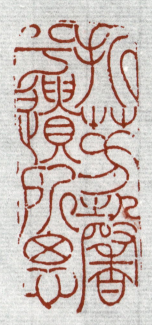
思所遗兮馨芳折

半千阁

半千阁

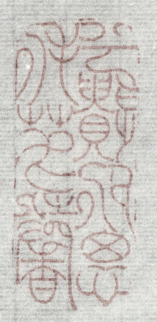



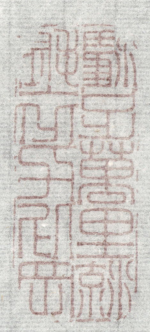



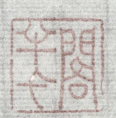





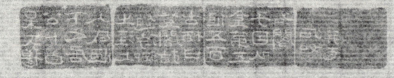









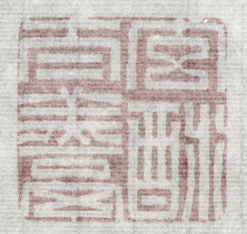



中国著名书画家印谱

邓石如

清忠济世

氏孙湖烛

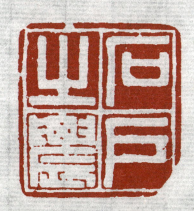

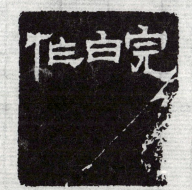
农之户石

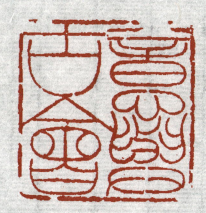

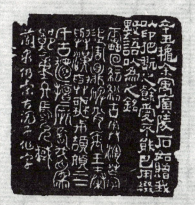

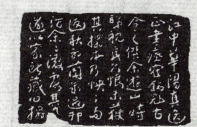
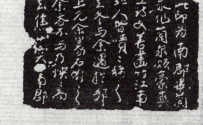
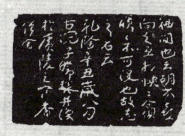

会古与意

一六九
一七〇

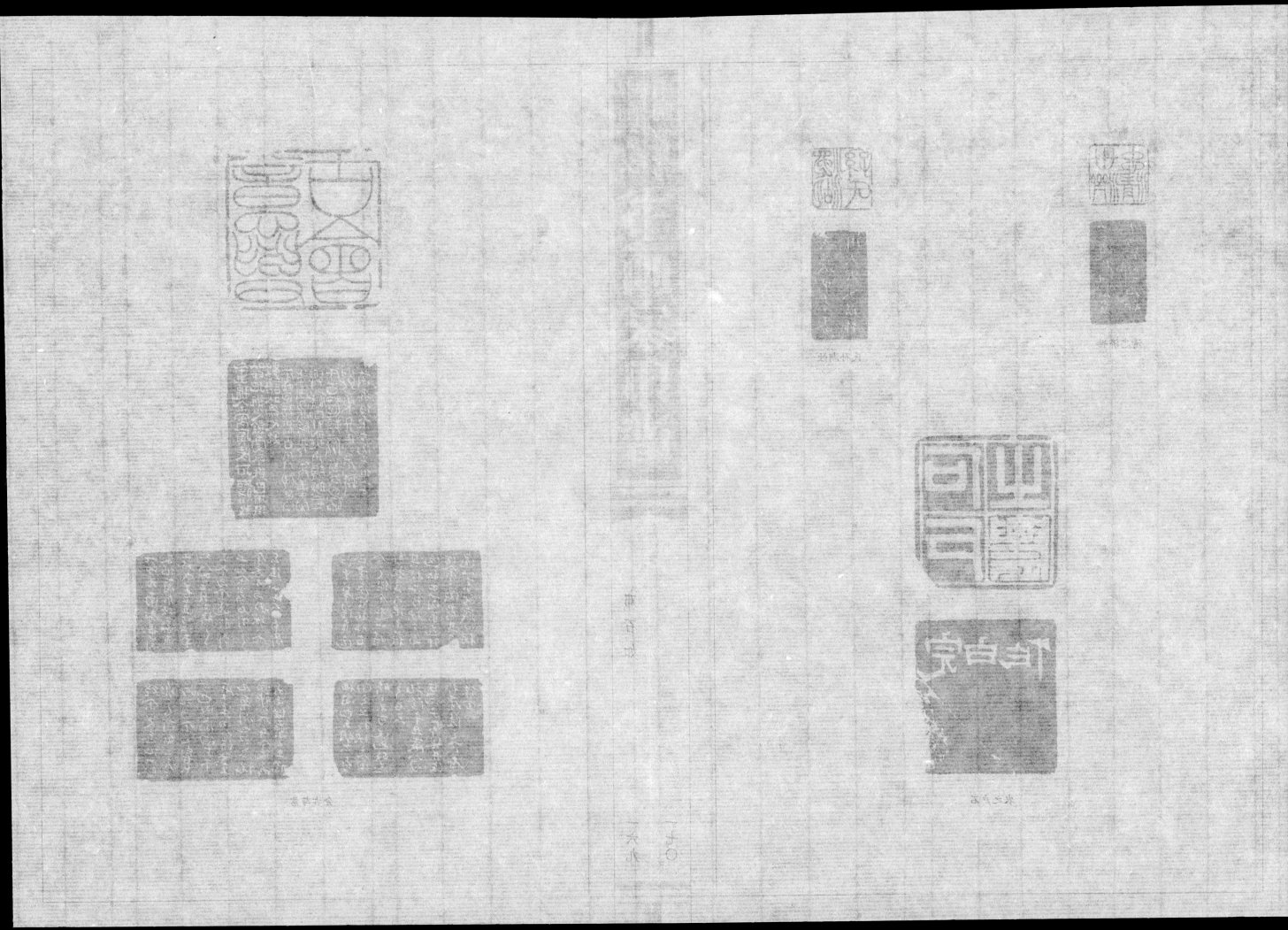

中国著名书画家印谱

邓石如

缵 允

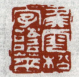

茶荫字松云侯

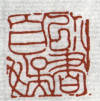
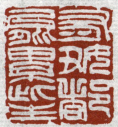

娱自书以

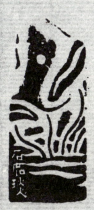

生此累能都好有

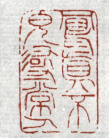

水漕峰环在家

凤賨不真写（人常寻貌不真写）

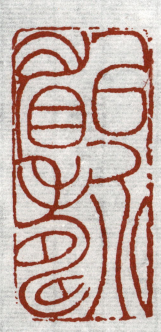

寿眉介以

一七一 一七二

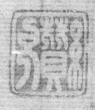

中国著名书画家印谱

冯承辉

冯承辉（一七八六—一八四〇）清代书画篆刻家，贡生。字少眉，又字少糜，号伯承，别号老糜、眉道人。松江（今属上海市）人。

冯承辉家住郡城西门外钱泾桥东。工篆隶，精治印，兼工人物、花卉，尤喜画梅，有独到处。所居名梅花楼，闭门研学。篆刻取法秦汉，旁及浙、皖两派，所作能出新意，自成面目。尝与改琦、张祥河等结「泖东莲社」，诗词唱和。

其著述甚富，主要有《古铁斋印谱》《印学管见》《历朝印识》《国朝印识》《题画小稿》《石鼓文音训考证》《古铁斋词钞》《棕风草堂诗稿》《两汉碑跋》《琢玉小志》等多种。

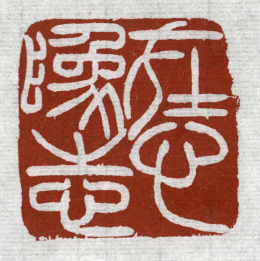

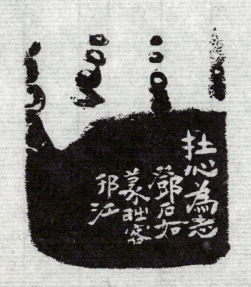

志为心在

亭止

印哲星孙









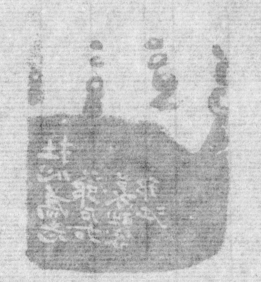

中国著名书画家印谱

冯承辉

乔林（一七三一—卒年未详）清代金石家，书画篆刻家。活动于乾隆年间。字翰园，号西墅，晚号墨庄，江苏如皋人（一说海安人），工诗画、书法，篆刻多竹根章。

乔林酷爱读书，家无长物，但蓄书颇多。晨夕揣摩，孜孜不倦。工六书篆籀之学，悉心精研数十年而从不间断。其篆刻师法许容，擅长刻晶、玉、瓷、竹等印，各臻其妙。治印字体工整，笔法老练，法度拘谨。侧款作行草，间或刻隶书，其所作篆隶淳古浑劲，得秦汉遗法，后人曾误为宋、元人所作。

走钱大昕在《乔墨庄先生传》中赞其：「用刀如用笔，试以玉、铜、铁、竹根无不如意。」他的篆刻风格，对当时江浙印坛以至后世均有相当影响。擅制竹根印是乔林独特之处，加之他篆刻书体工整，笔法老练，章法严谨，线条虚实相间，朱白对比得当，一时颇负赞誉。代表作有「歌吹沸天」等印。清代工部尚书、协办大学士彭元瑞曾以乔林所制竹根印供奉乾隆皇帝，乾隆见后十分欣赏，见印有墨庄边款，遂查问墨庄为何人，大臣回答说墨庄是宋朝的，乾隆命侍臣作奉竹根图章歌以记之，但乾隆没有弄清墨庄就是同时代的人。清代《东皋印人传》一书记载了此事。

乔林在诗文书画领域造诣颇深。《广印人传》称其：「工吟咏善篆隶，得秦汉遗意」。其对古钟鼎器物的款铭文字亦颇有研究。著述甚富，有《篆隶汇编》《金石萃言》《寒碧轩诗钞》《墨庄印谱》等多种。

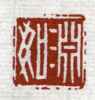

如渊

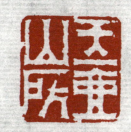

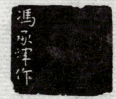

房山壹玉

中国著名书画家印谱

乔 林

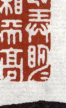
高天霜月明弄起

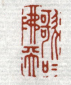
天沸吹歌

村 渔

水潭花桃

堂 复

孙均（一七七七—一八二六）清代书画篆刻家。字古云、遂初，又字诒孙，雅号林泉，浙江仁和（余杭）人。孙士毅之孙。嘉庆元年袭三等侯爵，官散秩大臣，后因病而裁爵，遂居苏州。能作冶铸金属器具之范模。工刻竹，书法擅长于篆隶，亦擅绘画，花卉得徐渭、陈淳神趣。篆刻取法浙派陈曼生，多以切刀为之，刀法雄健，布局谨严，印风古朴静穆，有遒劲浑朴之趣。中年奉母南归，侨寓吴门（今苏州），所交多名流。传略载叶铭《广印人传》。

眼过麈郭

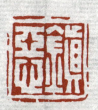
镇

恶 镇

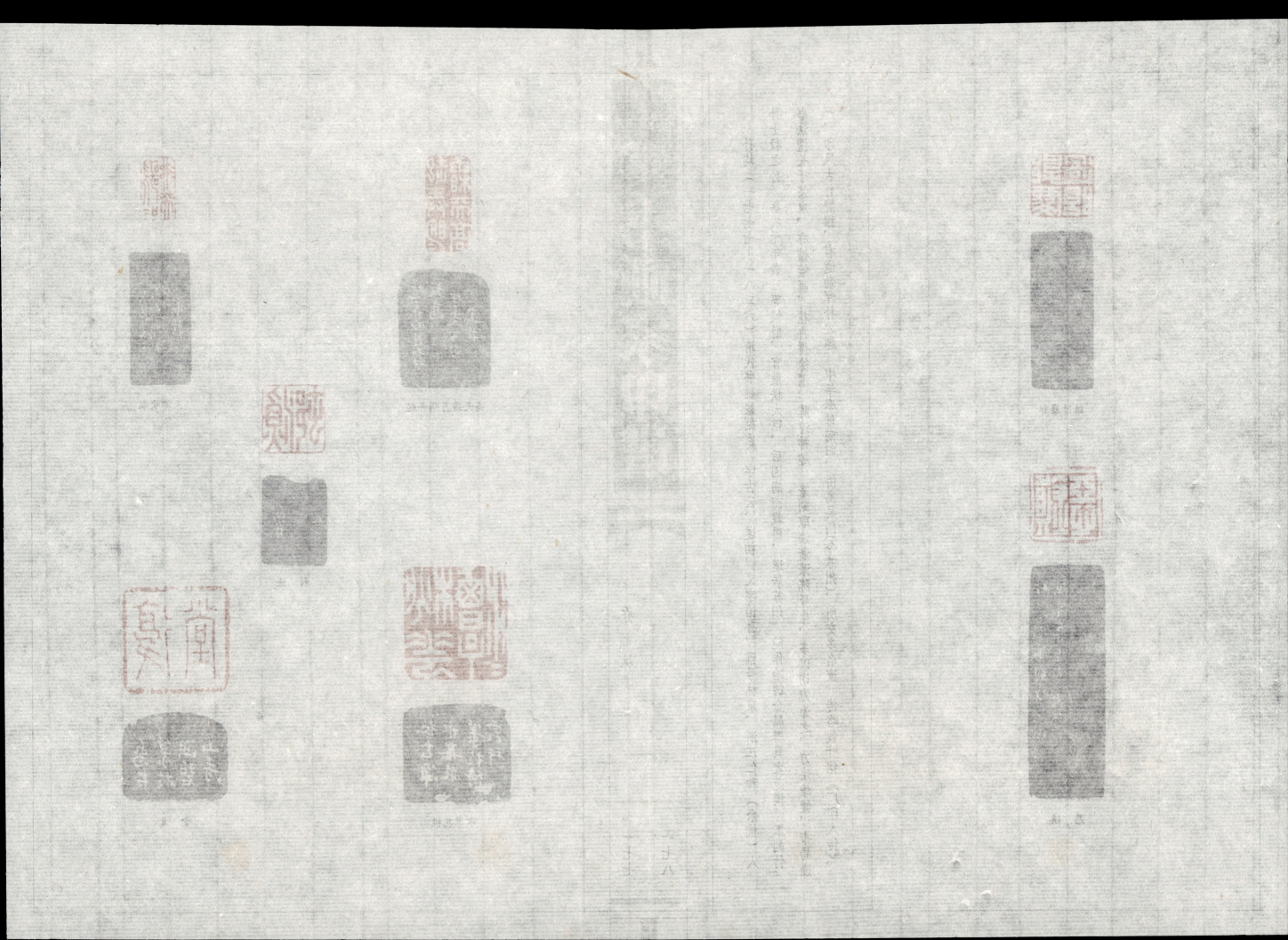

砚破食田无生我

使鸟花中宫菜蓬

阁风竹

印私勤檀

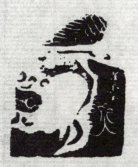

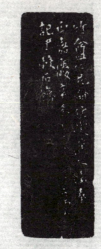
馆吟云迟

印轩俳琴

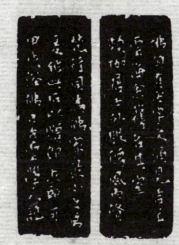
室云祥吉

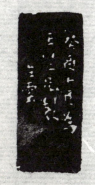
川玉　印之瀛沈
（印面两）

中国著名书画家印谱

孙　均

一七九
一八〇

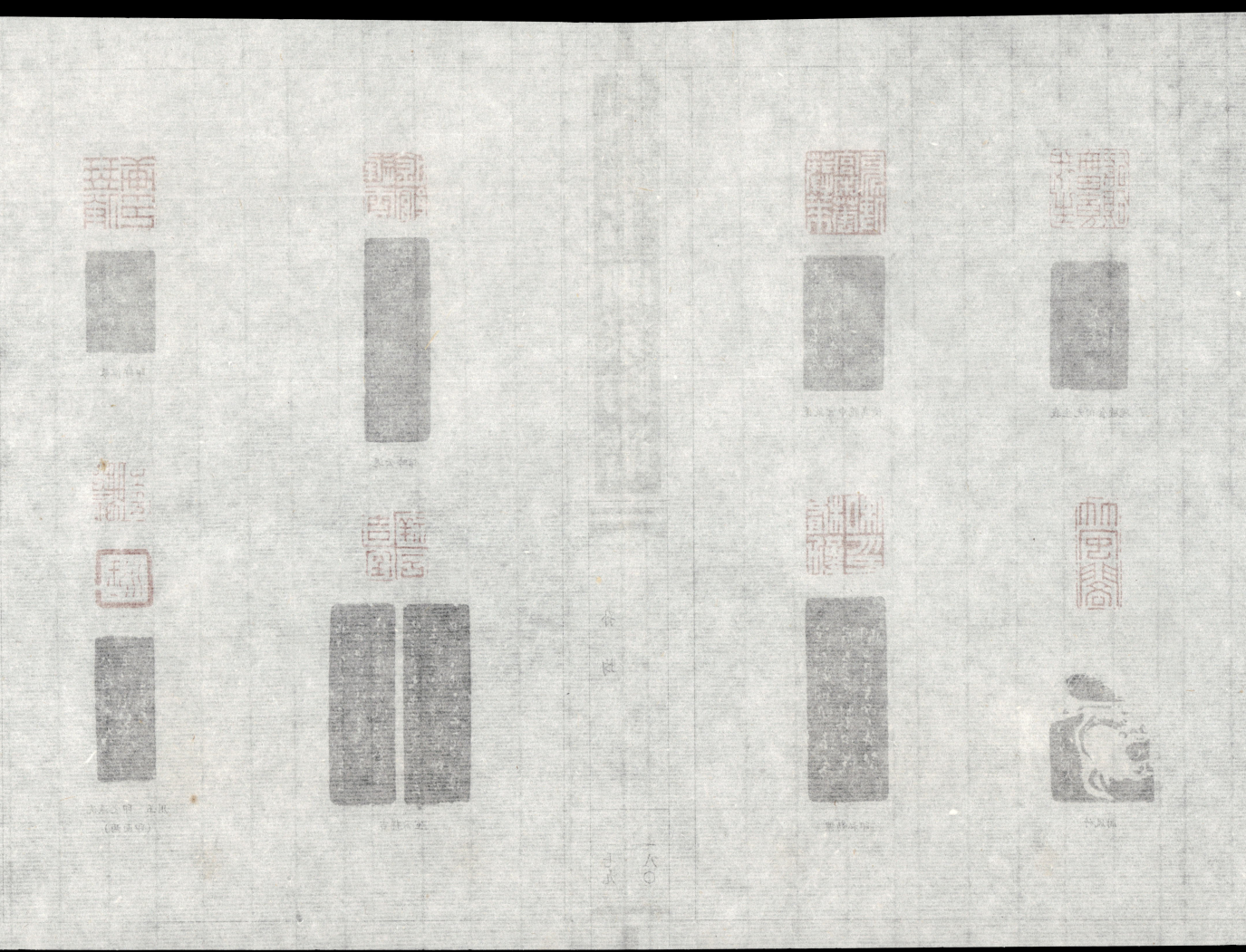

中国著名书画家印谱

孙 均

孙三锡（生卒年不详）清代书法篆刻家。字桂山，又字桂三、桂珊、子宠，号怀叔，别号碧壶生、华南逸史，浙江平湖人。活动于道光年间。晚年居浙江海盐（明清时均属嘉兴府）。官陕西蛰屋县丞。桂山工书法，以篆隶见长。尤擅刻竹、治印。宗浙派，篆刻师陈鸿寿，浑朴遒劲，颇有韵致。又擅画花鸟，为江介门生，亦清丽绝俗。时与文鼎（后山）、钱善扬（几山）、曹世模（山彦）并称『嘉禾四山』或『鸳湖四山』。著有《鸳湖四山印集》《唐昭陵碑考》《扶风金石录》等。其中《鸳湖四山印集》由上海西泠印社辑拓成书，蒲华、金尔珍作序。

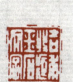
记字文石金释审经陈

字文石金藏收甫吉

印祥子张

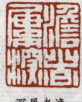
深屦者澹

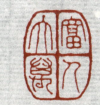
富八玺

大富千万

中国著名书画家印谱

孙三锡

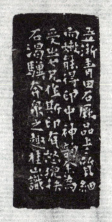
来顶绝岩星上曾

知臣近喜有颜天

中雨细声莺在家

海沧经曾

记书藏草沙九氏万

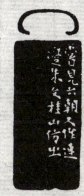
亭止郭

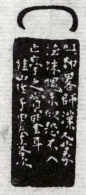
印勋承郭

一八三
一八四

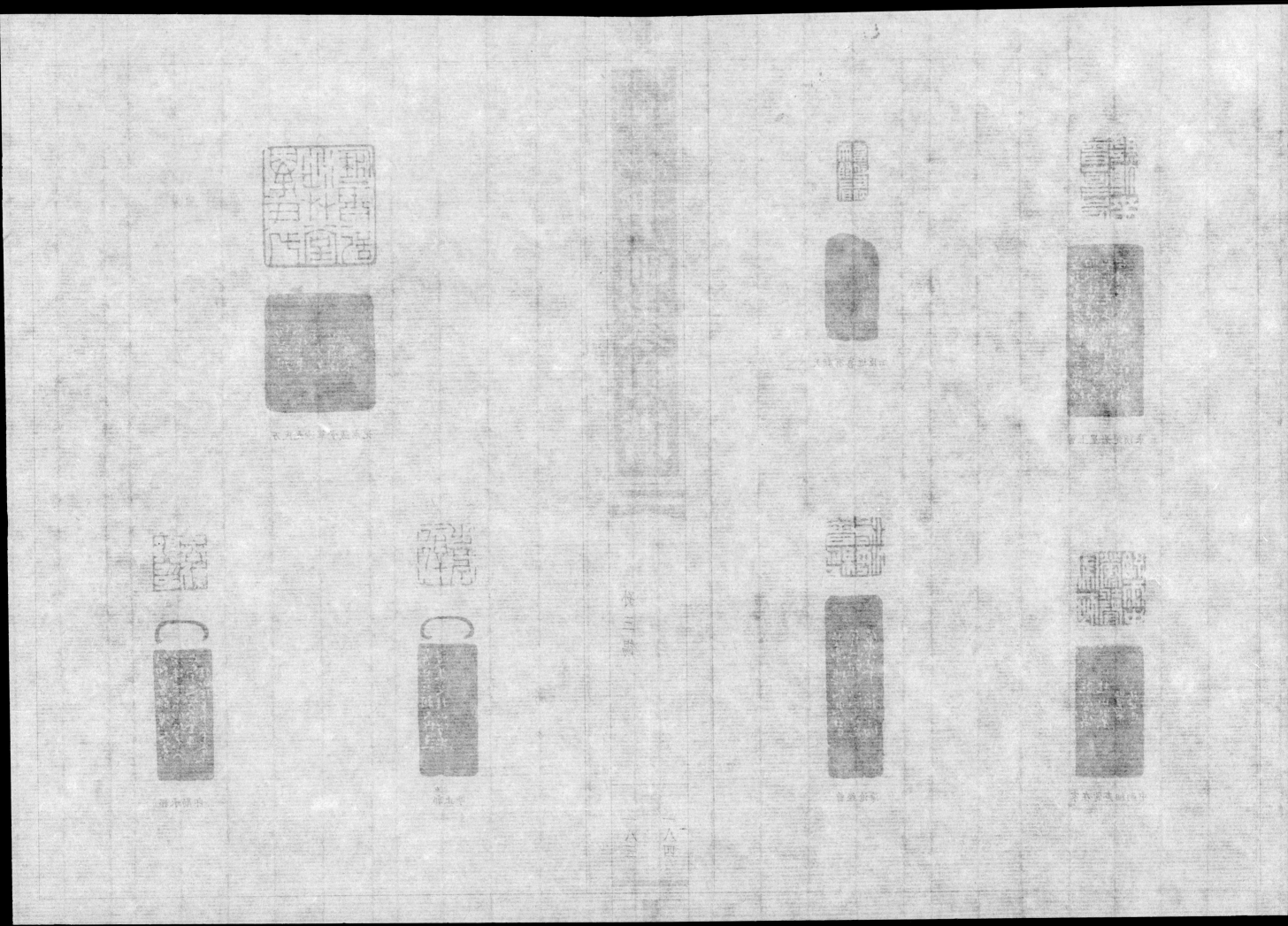

中国著名书画家印谱

孙三锡 一八一五—一八六

吴咨（一八一三—一八五八）清代书法篆刻家。字圣俞，又字晒予，江苏武进人。为李申耆门生。平生博览金石文字，秦汉碑版，通六书，篆刻师承邓石如。曾学于李兆洛，篆隶书法均佳，少年已名满乡里。绘画得怪寿平神趣，花卉、鱼虫无不精妙。尤精篆刻，所见金石文字、秦汉碑版极多，故所作多字印与笔画繁复之字，处理妥贴舒畅。曾寄居江阴陈式金家，为其刻印颇多。

他是早慧的艺术家，也是清代中晚期以来主要的篆刻家之一。其每方印作章法均苦心安排，多有巧思，惜其英年早逝，如果假以时日，想必会有更多佳作问世。著有《续三十五举》《适园印存》等传世。

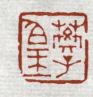

玉伯子樊

叶改不寒花增不温

（印面两）平子　国安

中国著名书画家印谱

吴 咨

张镠（一七六九—一八二一）清代中期书画篆刻家。字子贞，又字紫贞，号老姜、井南居士、扬州布衣，江苏江都人。工篆隶，擅山水，能刻印，笔意古秀，写参篆法。著有《求当集》《老姜印谱》。其绘画代表作有《采莲图》《花落凉烟》等。名载《中国美术家人名辞典》等书。

寿鸿

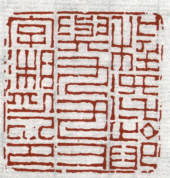

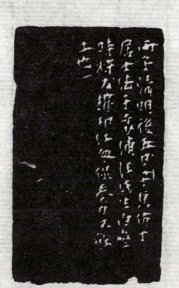
印舟湘字又氏九与龄得程

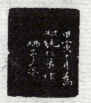

斋之祖抗陶希

峰一第莱蓬在人

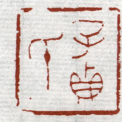

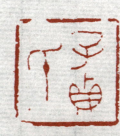
氏贞子

庐吾是处深云白

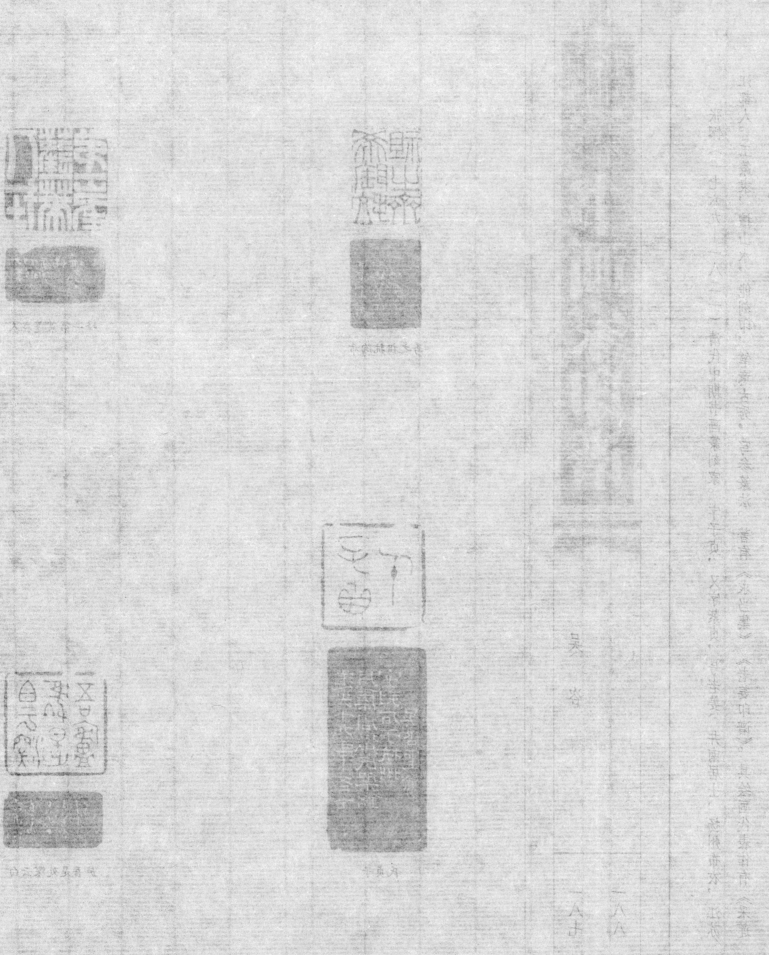
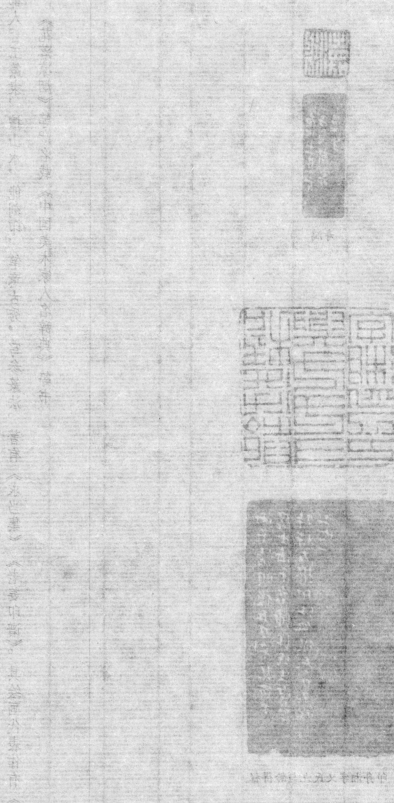

中国著名书画家印谱

张 镠

张燕昌（一七三八—一八一四）清代画家、金石学家、书法篆刻家。字文鱼、文渔、金粟山人，号芑堂，又号金粟山人，浙江海盐武原镇人。清嘉庆间举孝廉方正。勤奋好学，精篆刻，为浙派创始人丁敬入室弟子。长于金石考据，能书，擅篆、隶、飞白，亦工画山水、人物、花卉。擅鉴别，凡商周铜器、汉唐石刻碑拓，潜心搜剔，不遗余力。曾自摹古文字为《金石契》，收录吉金贞石资料达数百种。又曾至宁波天一阁，摹石鼓文，筑石鼓亭，勒石鼓于家。亦曾师事嘉兴张庚，又在杭州与梁同书、翁方纲探讨考释之学，终日不倦，多所创见。试以飞白体入印，被誉为浙派篆刻的"负弩前驱"。著有《飞白书录》《续鸳鸯湖棹歌》《石鼓文释存》《芑堂印谱》《石鼓亭印谱》等多种。

雅叔氏应

马司州江

印济乃许

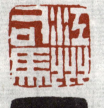
印铨沈臣

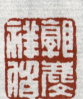
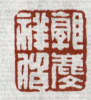

伯祥麈郭

作之外十八人山床兔

一九〇

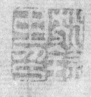

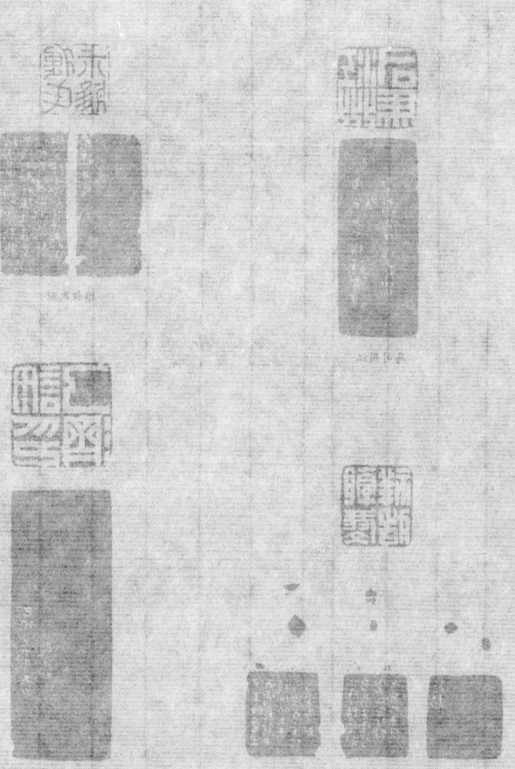

中国著名书画家印谱

张燕昌

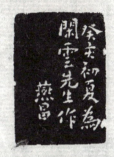
栗一海沧

足不知后然学

浪沧即水潭花百

孙世七人山城赤

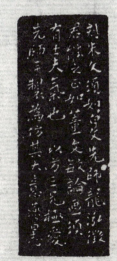
庐吾爱

处碧听

一九一

一九二

亭鼓石

士居禅梦

印昌燕张

愚古

记画书氏吾未太

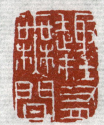

间无有在趣

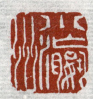

洲瀛小

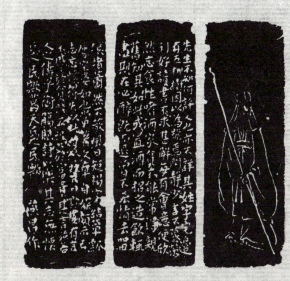

命天夫乐

中国著名书画家印谱

张燕昌

一九五一九六

汪鸿（生年未详—一八二六后）清代书画篆刻家。字延年，号小迂，安徽休宁人。活动于清乾嘉年间，浙派印人。曾客陈鸿寿幕中。能作曲吹箫，又擅修理古琴。工画，花鸟法恽寿平、华喦，也能山水。擅长篆刻，凡金、银、铜、瓷、石砖、瓦、竹、木之属，无一不能奏刀。其代表作有为神庐主人刻「月玲珑轩」正方白文印，为郭祥伯刻「频翁六十以后翰墨」扁方白文印等。所作得力于浙派陈鸿寿，规矩平实，清新秀美。与钱杜、改琦、张镠、郭频伽、曹种水诸人交善。名载《墨林今话》《画人新咏》《广印人传》等书。

之翼

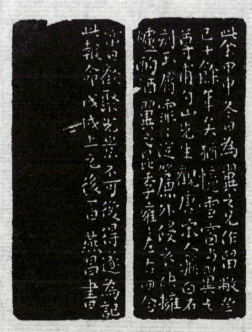

墨翰后以十六翁频

中国著名书画家印谱

汪 鸿

汪之虞（生年未详—一八三六后）清代书画篆刻家。本名照，字骖卿，浙江桐乡人。斋号为蚌佛盦。徐问蘧之婿。尝从顾洛、江介、赵之琛等人游，书、画、印均有师承。工篆隶书，能画。擅长治印，宗浙派，参程邃。惜早卒。其代表作有「苕上王氏」正方朱文印、「宝晋英光之阁」正方朱文宽边印等。名载《墨林今话续编》《广印人传》。

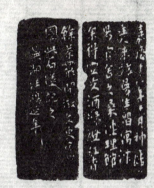

轩珑玲月

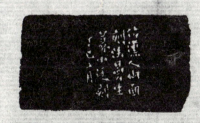

摩宝 麟石
（印面两）

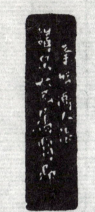

苕上王氏

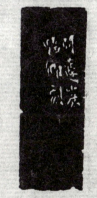

砚府

中国著名书画家印谱

汪之虞

陈炼（一七三〇—一七七八后）清代印学理论家、书法篆刻家。字在专，号西庵、炼玉道人、福建同安人，后定居江苏松江（今属上海市）。家贫，性嗜古。工书法、篆刻。初悟于杜甫「书贵瘦硬方通神」之语，次得《米修能印谱》，悉心师承，以为尽得刻印之旨，后得观汪启淑所藏数千方秦汉印，神会手追，布局、刀法一变故态，直入古人堂奥，自成一格。乾隆庚辰（一七六〇年），辑成《秋水园印谱》，瘦硬劲挺，追秦逼汉。在印学理论上，陈炼颇有建树，见解独到，不乏精辟论述。对于圆朱文的创作，他在《印说》中强调：「圆朱文，元赵朱文，作为印文字体之一种，在篆刻艺术上别具风格。松雪善作此体，其文圆转妩媚，故曰『圆朱』。要丰神流动，如春花舞风，轻云出岫。」白文是篆刻创作的主要表现形式之一。对创作满白文陈炼亦颇有心得，他在《印说》中指出：「满白文，最称庄重。文务填满，字取平正，致须流利，与隶相融。」著有《超然楼印谱》《秋水园印谱》《印说》《印言》等多种。

一九九二〇〇

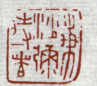

室吟梧碧

者侍弥沙梅

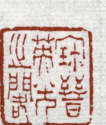

阁之光葵霉宝

中国著名书画家印谱

陈 炼

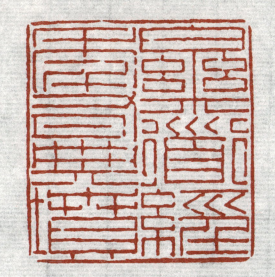

坟典有年经道乐

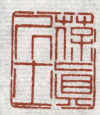
士居真葆

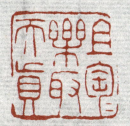
真天取乐匋匋且

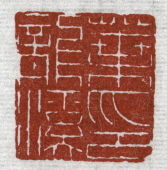

印溪龙叶

中国著名书画家印谱

陈 炼

陈克恕（一七四一—一八〇九）清代印学家、篆刻家。字体行，号目畊、吟香、健清、妙果山人、目畊山农等，浙江海宁人。擅篆隶书，工治印，其篆刻颇为工稳，但较板滞，缺少变化，流传作品不多。其印学理论对后世影响深远。

陈克恕在印学理论上卓有建树，关于印章的文字章法布局，他在《篆刻缄度》中提出："须如人坐一堂，左者顾右，右者顾左，居中者须令左右相顾，上者俯下，下者仰上。"将自我溶入印文中，就能品味出字的动态、呼应、顾盼等等关系。对于唐代"九叠文"的出现，他曾在《篆刻缄度·辨印》中作过精辟的论述："唐之印章，因六朝作朱文。日流于伪谬，多曲屈盘旋，皆悖六义，毫无古法，印章至此，邪谬甚矣。"著有《存几希斋印存》四卷、《篆刻缄度》八卷、《篆学示斯》二卷、《篆体经眼》二卷，以及《印人汇考》《砚印说》《笔谈》等多种。

志养以静清居

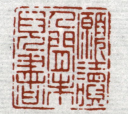

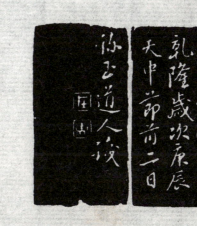

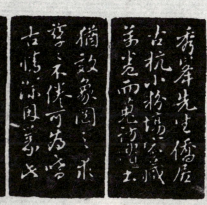

书见未间人读愿

良精砚笔几净窗明
乐一生人书著香焚

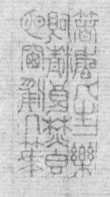

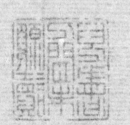
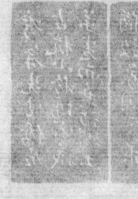
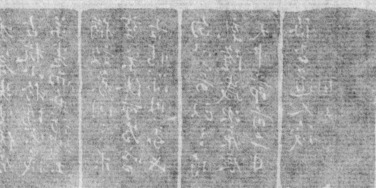

中国著名书画家印谱

陈克恕

陈祖望（生年未详——一八五六后）晚清书法篆刻家。字缵思、冀子，钱塘（今浙江杭州）人。赵之琛弟子。活动于清道光、咸丰年间。工诗擅书，长于篆刻，尤擅镌碑，琳宫梵宇多有其手迹。篆刻作品形式多样，刀法稳健，法浙宗诸大家，均能形神毕肖，深得浙派篆刻正宗。其代表作有为竹君刻「七印斋所得金石」正方细朱文印，为张应昌（寄庵）刻「凤皇池上」正方白文印，为馥园刻「琅邪种玉堂印」正方白文印等。著有《思退堂诗钞》。

七印斋所得金石

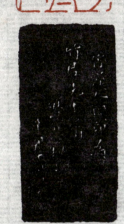

钱唐夏凤翔子仪甫书画印

食饮节语言慎

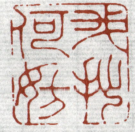

妨何拙我

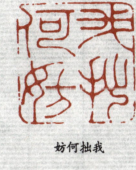

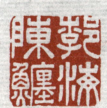

乾隆陈玺

仲鱼甫











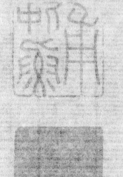



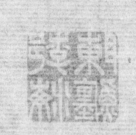









中国著名书画家印谱

陈祖望

陈鸿寿（一七六八—一八二二）清代篆刻家、书画家、制陶家。字子恭，号曼生、老曼、恭寿、曼公、曼龚、夹谷亭长、胥溪渔隐、种榆道人等，陈士番孙，浙江杭州人。仁宗嘉庆六年拔贡，官淮安同知。陈鸿寿于艺术涉猎广泛，而且造诣极高，为著名的"西泠八家"之一。篆刻承袭杭郡四名家丁敬、奚冈、黄易、蒋仁，取法秦汉，擅切刀，纵肆爽利，浙中人多宗之，并对后来取法浙派者影响颇深。绘画精于山水、花卉，书法以隶书最为著名。他的隶书清劲潇洒，结体自由，穿插挪让，相映成趣，在当时是一种创新的风格。他广泛学习汉碑，尤其善于从汉摩崖石刻中汲取营养，在用笔上形成了金石气十足，结体奇特的个人面目。陈鸿寿的隶书较以往的隶书具有"狂怪"的特点，说明他有创新的勇气和才能，但在结字和章法上，笔笔中锋，力透纸背，八分书简古超逸。画山水多不着笔，悠然意远，在姚云东、程孟阳间。其时与陈豫钟齐名，世称"二陈"。清嘉庆时制壶名家杨彭年曾与陈鸿寿合作，壶由陈鸿寿题茗，杨彭年制坯，再由陈鸿寿设计，创制了紫砂壶与诗书画为一体的"曼生壶"。该壶是文人雅士与紫砂壶艺家之间成功协作的典范，"曼生壶"的产生使这时期的紫砂壶走向一个更高的艺术层次。著有《桑连理馆集诗》《种榆仙馆印谱》《种榆仙馆摹印》等。一九三五年中华书局出版《陈曼生花卉册》影印本。

上池皇凤

仍云靖忠裔苗渠横

年十几看闲汝借

印堂玉种邪琅

阔秀横

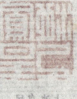





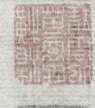



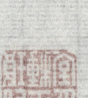









中国著名书画家印谱

陈鸿寿

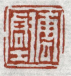
塾云

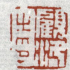
印之洛顾

印介延戴

云朵

定鉴庵梅

子弟宗莲

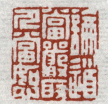
怨当人取严当道论

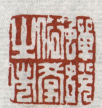
市之学俗蚖蝉

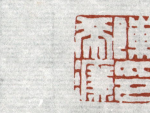
印濂希陈

然鹿麇狼豺豕犬牛马若非

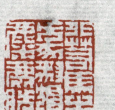
主庵萝石

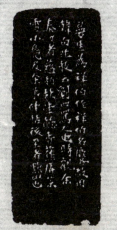

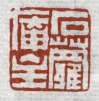

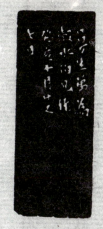

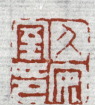

印室安久

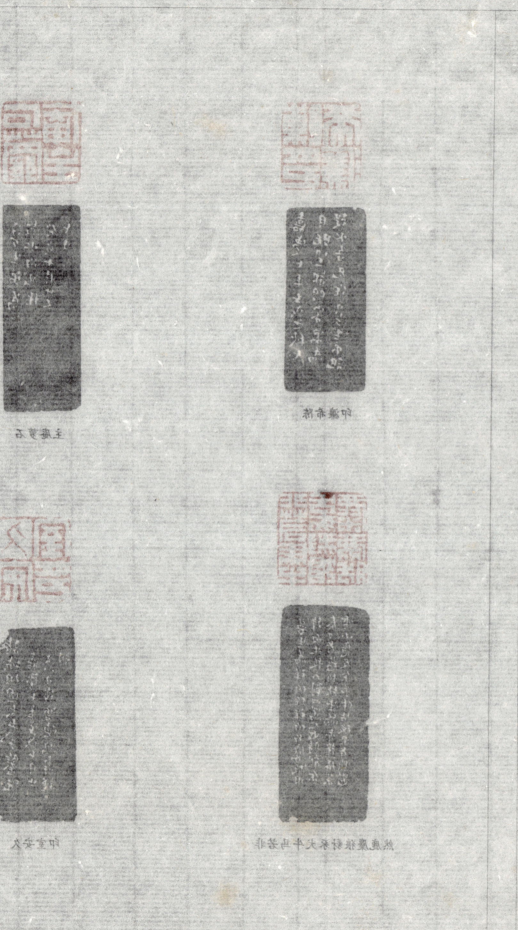

秋亭

生长西湖籍鉴湖

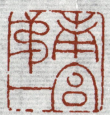

南宫第一

雪莲道人　　臭冈启事

陈豫钟印　　红豆山房印

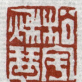　　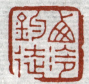

松宇秋琴　　西泠钓徒

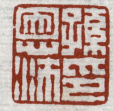　　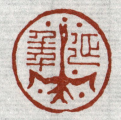

孙恩沛印　　延年

陈鸿寿

宋因葉

入葉室畫

明李時新

蔡襄印

明德印信

中国著名书画家印谱

陈鸿寿

小檀栾室

宗伯学士

士学伯宗

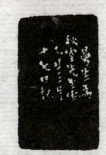
唐钱柳湾花浓

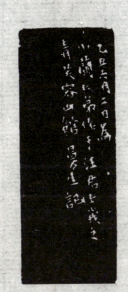
馆山桃种

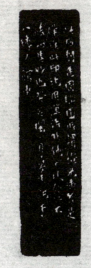
印曾报林

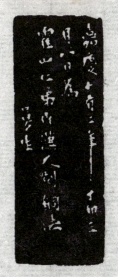
圆长月寿长人好长花愿

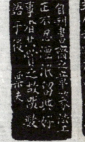 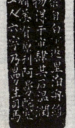
人主室陀曼阿

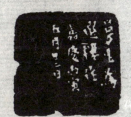
宗为略七氏刘以学

二一三

二一四

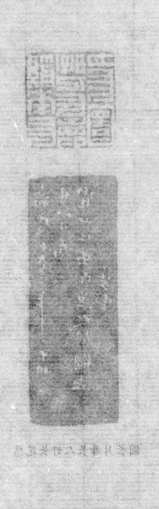
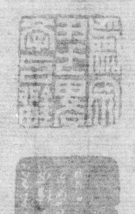
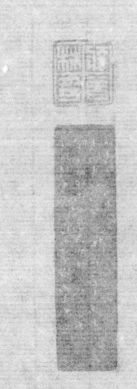
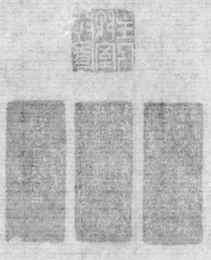
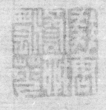

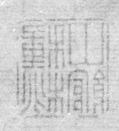

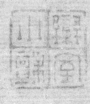

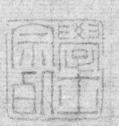

松庵侍者

不语翁

孙均之印章

我书意造本无法

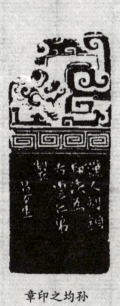

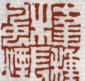
十年种木长风烟

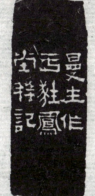

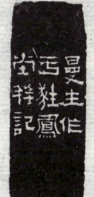
秋亭汪氏珍藏

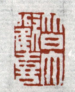
皆大欢喜

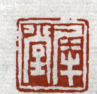
犀堂

陈鸿寿

二一五

二一六

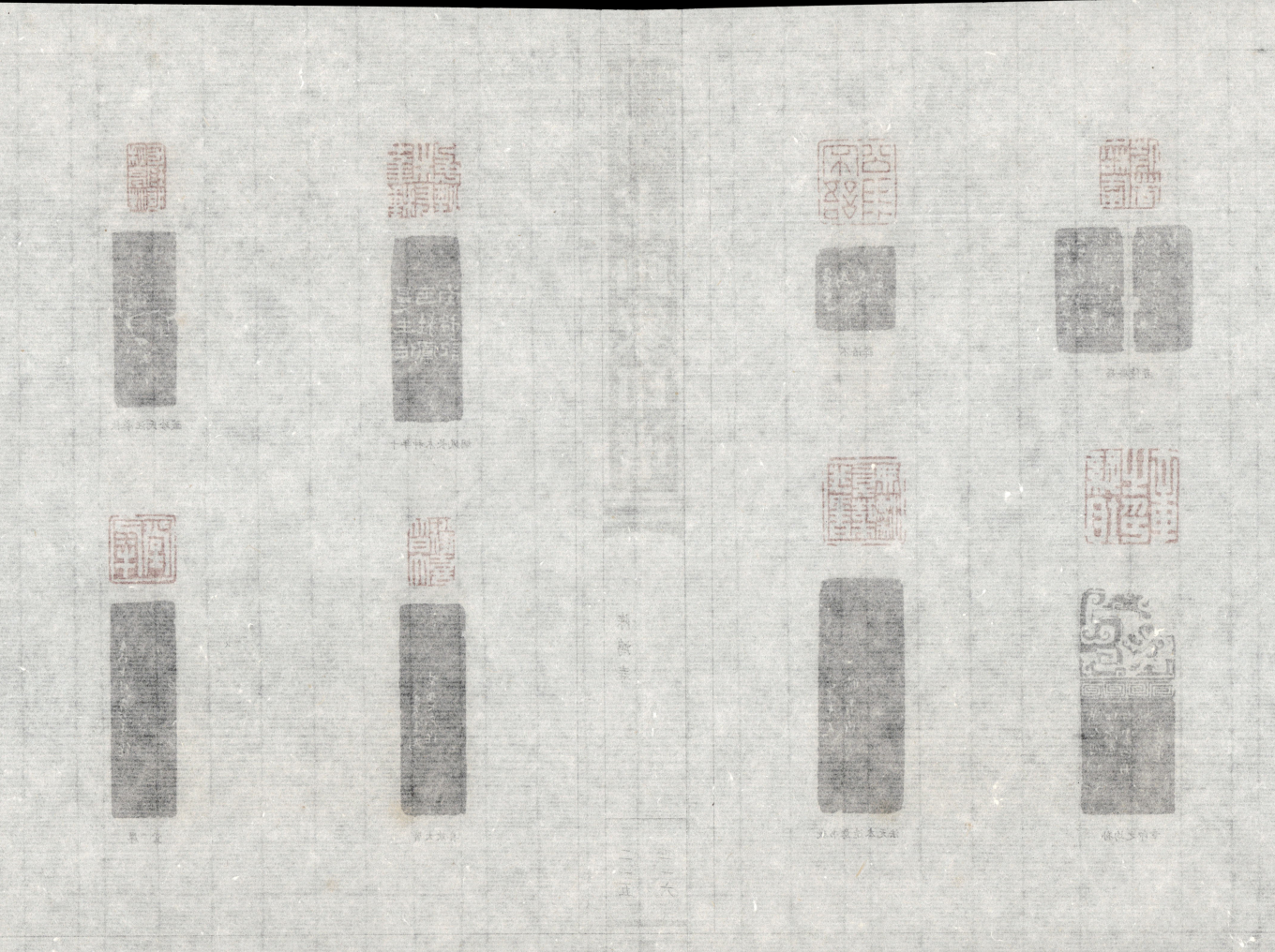

中国著名书画家印谱

陈鸿寿

弟子宜书藏卷万

印钤思王

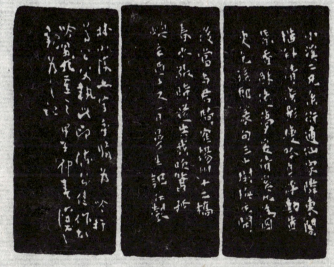
树十三花梅屋绕

思相长

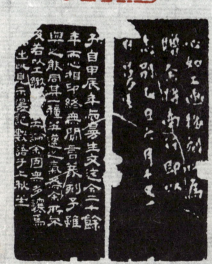
息消梅问

二二七
二二八

中国著名书画家印谱

陈鸿寿

陈豫钟（一七六三—一八○六）清代书画篆刻家。字浚仪，号秋堂，斋堂为求是斋。钱塘（今浙江杭州）人。出生于金石世家，乾隆时廪生。与陈鸿寿齐名，世称「二陈」。与丁敬、蒋仁、黄易、奚冈、陈鸿寿、赵之琛、钱松合称「西泠八家」。

秋堂工山水，擅画松、竹、梅、兰，精治印。篆刻早年师法文彭、何震，后学丁敬兼及秦汉，工整秀致，楷书边款尤见秀丽，自成风貌。精墨拓，汇集碑版拓片多达数百种。收藏古印、书画、砚甚富。摹制商、周款识，意与古会。工书法，宗李阳冰。存世著述有《求是斋印谱》《古今画人传》《求是斋集》等多种。

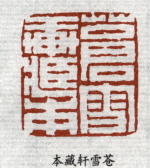

本藏轩雪苍

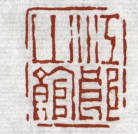

馆山郎江

九老

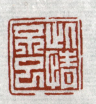

已不情此

渝不而涅子士菁菁

立不之名修恐

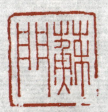
门　苏

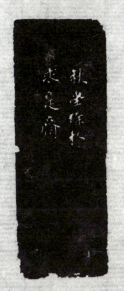
闻啸清

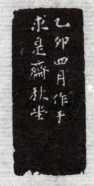
印之理杭

生日见花绿鄂

雪若肠肝

印敏学潘

中国著名 中国著名 书画家印谱

陈豫钟

中国著名书画家印谱

陈豫钟

书赐承家

印琛之赵

畔东山吴在家

印钟豫陈

笺白山又

乃庚

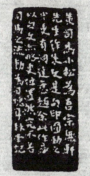
砚破食田无生我

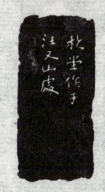
梅西

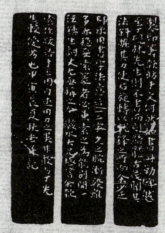
印之濂希

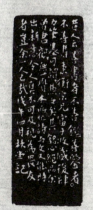
定审水澂

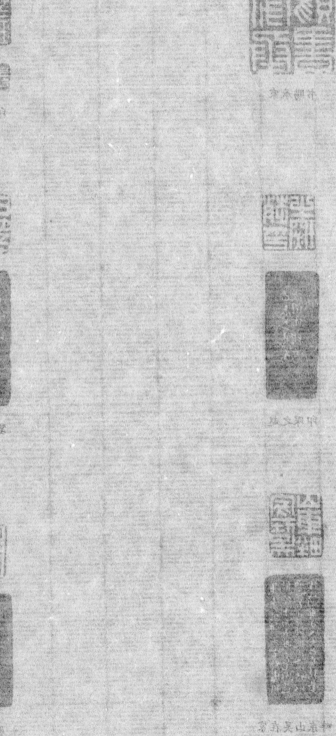
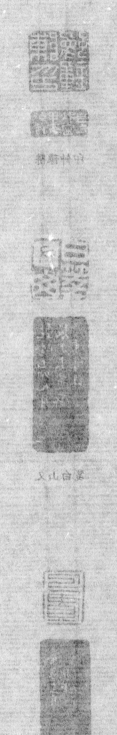
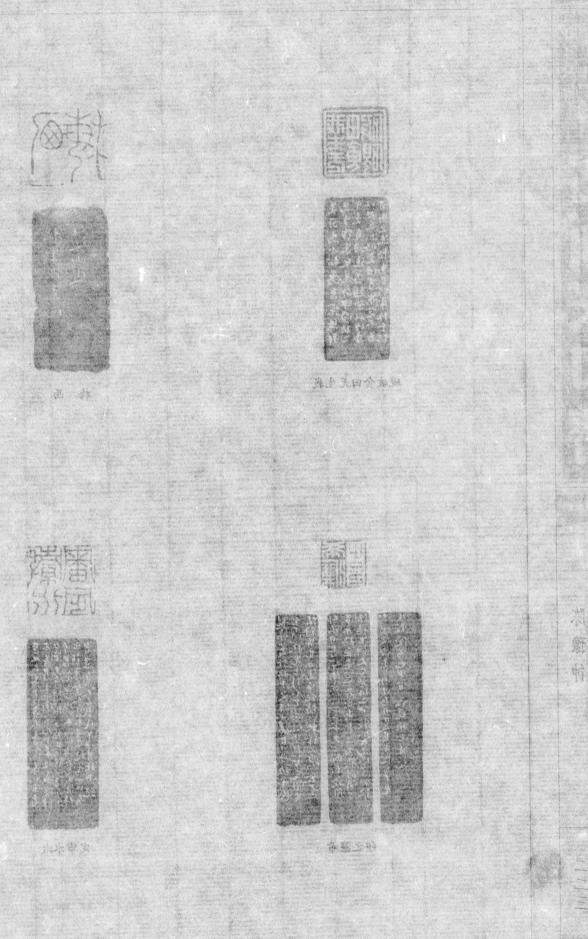

中国著名书画家印谱

陈豫钟

彭城

素情自处

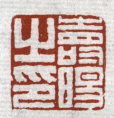
寿旸之印

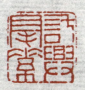

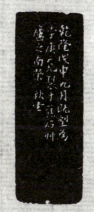
托兴毫素

吴江郭氏

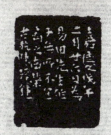

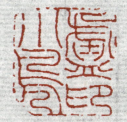
我得无诤三昧

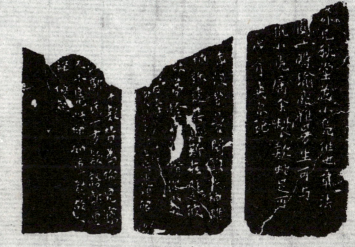
卢小龟印

二二七 / 二二八

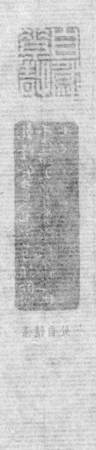

中国著名书画家印谱

陈豫钟

永画春花有苑—

情造物玩

印钟豫陈　斋是求　仪浚字钟豫陈　仪浚氏陈
（印面四）

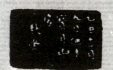

人乡芝灵阴山

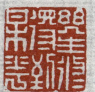
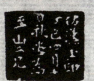

花梅到得修生几

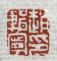

承典　印宁辑赵
（印面两）

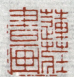

画书庄莲

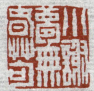

句草春无梦谢小

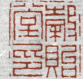

印堂贻谷

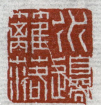

落篱边水

阁晴快

東海道　菊池常之印
（明正時）

有松武

白華長壽年吉小印

朴雪雲谷

木西琴書吉印一

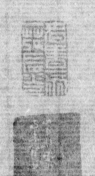
社師詞演

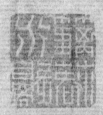

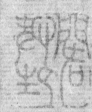

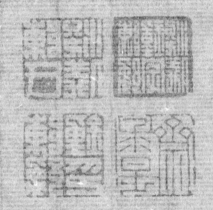
朴雪雲谷詞翁　吉印貞　朴雪雲谷詞翁用印
（明四）

菜畝雪水

翰龍朝

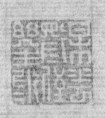
人生長老間山

朴雪詞翁秘本氏

中国著名书画家印谱

陈豫钟

胡唐（一七五九—一八二六）清代诗人、书法篆刻家。初名长庚，字子西，号西甫，贮误、咏陶、睟翁，别署城东居士、木雁居士，安徽歙县人。巴慰祖之外甥。精篆刻，宗秦汉，参宋元，得古玺印形神。其用刀劲挺细腻，刀痕不显。布局形式不拘一格，疏密重自然。风貌工整道劲，秀丽娟美。后人将其与程邃、汪肇龙、巴慰祖合称为「歙中四子」。这些篆刻名家由于几乎都是安徽籍人，所以历史上一般总称为「皖派」，或称「徽派」。一九一七年，西泠印社收集董洵、巴慰祖、胡唐、王声四人之印，辑成《董巴胡王会刻印谱》四卷本出版。存世有《木雁斋诗》等。

生书发白

印湘启陈

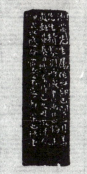
氏李兰梦

藏所水潋

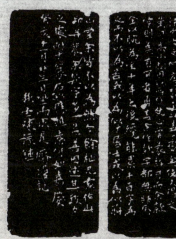
人肠热爱最

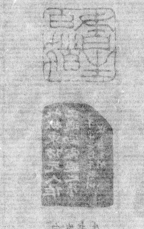

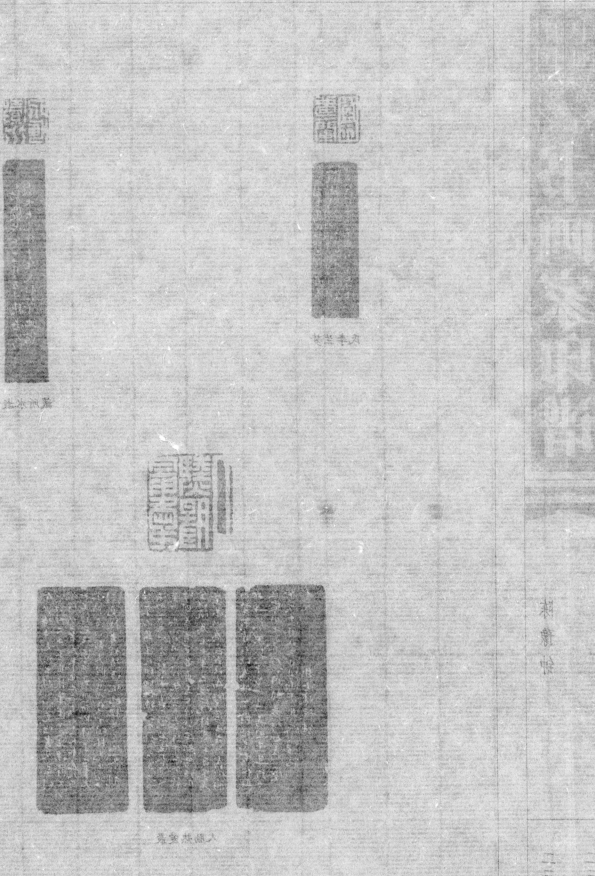

中国著名书画家印谱

胡 震

胡震（一八一七—一八六二）清代书法篆刻家，字听香，一字不恐、伯恐，号鼻山，别署胡鼻山人、富春大岭长，浙江富阳人。后得纪昀竹节砚，遂以「竹节砚斋」名其室。

胡震嗜金石，深究篆隶。其弱冠即留心篆刻，勤于艺事，无间寒暑。篆刻取法汉印，亦见功力。而于当世名家，独服膺于钱松，故执弟子礼，其所刊印作，深受钱氏影响。分朱布白有灵气，疏不嫌空，密不嫌实。钱松亦与胡震心心契合，他为胡震治印多达七十余石，并颇多精品。严荄曾集钱、胡二家印，辑成《钱胡印谱》二册。

胡震的篆刻作品，基础扎实，加之有多方面的修养，所作道劲凝整，颇多清刚之气，但由于受钱松影响较深，作品虽也有自己的面目，但艺术个性不强烈。

蒙蔡

寿长寿公

汉长...

□□千金

寄鹤轩

韩少

谷树

藕花小舸

翁聨

城东四十郎

子公张

谷树（四灵纹饰）

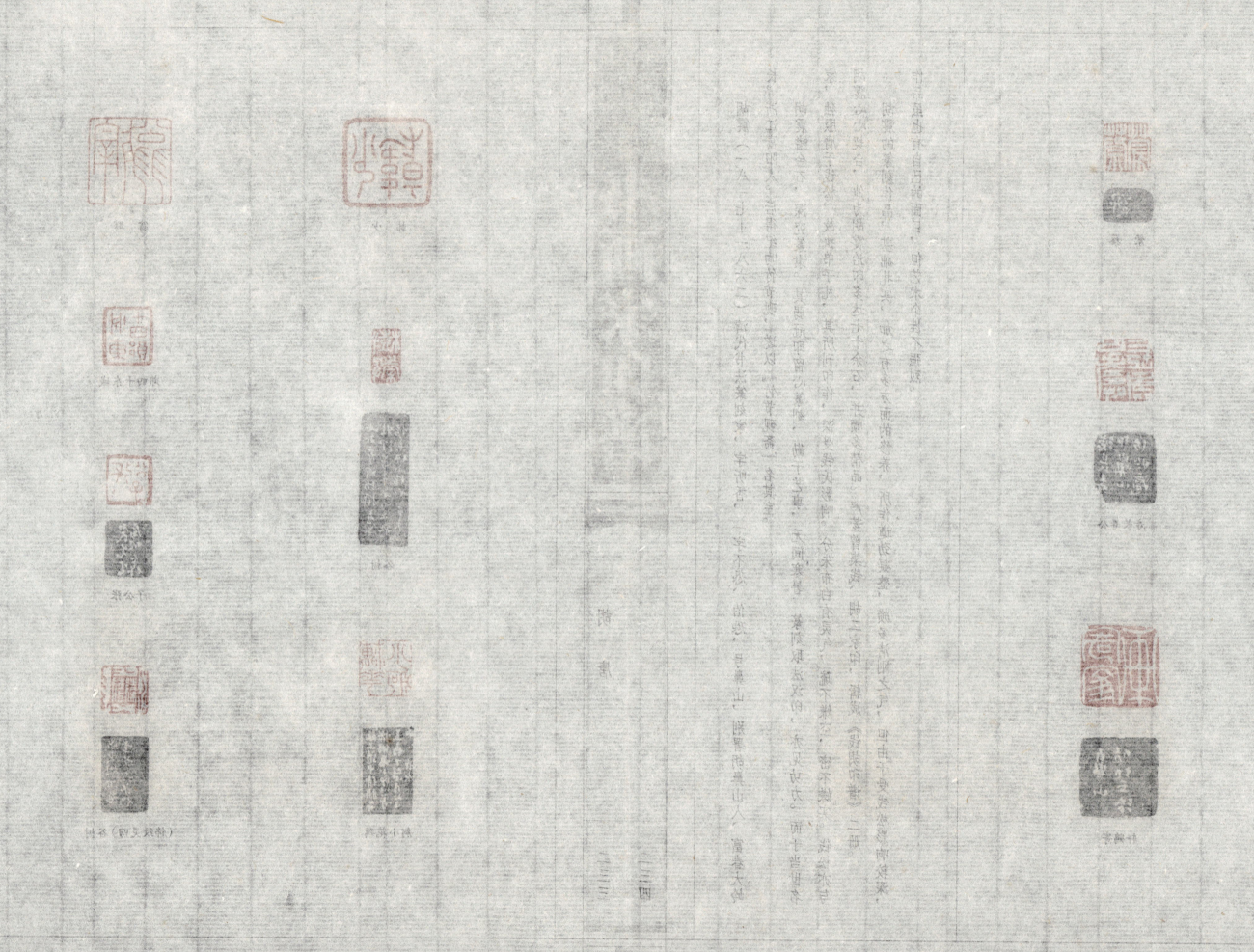

中国著名中国著名书画家印谱

胡 震

鹤寄

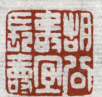
寿长宜寿公胡

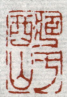
山酉于藏

二三五

子伯南汝

氏胡亭华

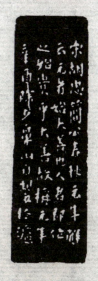
治同人山鼻胡
书所后以善大

二三六

中国著名书画家印谱

胡 震

项怀述（一七一八—卒年未详）清代书画篆刻家。安徽歙县人。又名述，字惕孜，号别峰。斋号为伊郁斋、伊蔚斋。活动于清乾隆年间。擅画，工书法，以篆隶著称。长于治印，布局平整疏朗，善应变而有风度；刀法冲切相间，不露锋痕；印款以双刀为之，厚实流畅，有滋润感。其代表印作有『最乐莫如为善』『文章江左烟月扬州』等。同里项根江、项道玮、项绥德，皆精治印和绘画，时人将他们合称为『南河四项』。

项怀述幼从外舅吴云门学习诗文，吴云门或自制小印，项怀述亦仿效操刀，慕名求印者甚众。后以眼疾，不再刻印。乾隆五年（一七四〇年），其父去世，守孝之余，又稍稍从事篆刻，并以示族叔项青来。青来精于篆刻，认为怀述篆刻有功底，劝其轻易不要放弃。怀述遂勤于操刀，直溯秦汉，技益进。不久因左目视力不及而停手。乾隆二十四年（一七五九年），「复寻旧业作消遣法，手持三寸铁，日与片石共语。闻者咸持石索篆，案上石恒满，闭户据案奏刀耄然，亦不计其工拙也。」有《伊蔚斋印谱》《伊郁斋黄山印谱》《伊蔚斋黄山印数》，以及《隶字汇》和《隶法汇纂》等行世。

怀所尽未卒仓

中之山深居

傲寄以窗南倚

山春富角一

孙子宜长

年长石金



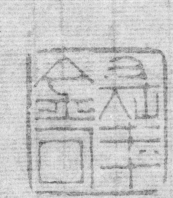

中国著名书画家印谱

项怀述

项朝藻（生年未详—一七八九后）清代书法篆刻家。字寿芝，号秋鹤，仁和（今浙江杭州）人。乾隆五十四年（一七八九年）举人。工篆刻。治印师事蒋山堂，其印与款识皆神似蒋仁。蒋曾跋其印曰：『顶三此印，扫尽作家习气，绮岁已臻此境，真可畏也。』

缘墨翰结

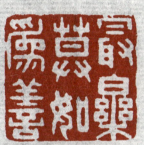

善为如莫乐最

蠹如花松笠如花桃
舟如叶莲扇如叶竹

深情往一

州扬月烟左江章文

二三九
二四〇



中国著名书画家印谱

项朝藻

奚冈（一七四六—一八〇三）清代书画篆刻家。初名钢，字铁生，一字纯章，号萝龛，别署鹤渚生、蒙泉外史、蒙道士、奚道士、野蝶子、散木居士、钱塘布衣等。原籍安徽新安（今歙县），后移居钱塘（今浙江杭州）。曾游日本。著名画家华岳的弟子，擅画山水、花鸟，名重当时。奚冈九岁能作隶书，及长兼工四体，真书法褚遂良。亦工诗词，尤擅作画。山水以潇洒自得为宗，花卉有恽寿平气韵，兰竹亦极超脱。他性格旷达耿直，不应科举试，藐视权贵，终老布衣。书画成名后，求画者络绎不绝，但奚冈对官吏、富豪重金收买，不屑一顾。浙江巡抚阮元多方托人求与谋面，仍未如愿。篆刻拙中寓放，方中寓圆。与丁敬、黄易、蒋仁齐名，为西泠四大家之一。并与陈豫钟、陈鸿寿、赵之琛、钱松合称西泠八家。其代表作有《溪山素秋图》《蕉竹幽兰图》《春林归翼图》等。还著有《冬花庵烬余稿》等。

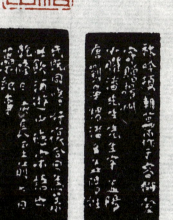

山游酒饮

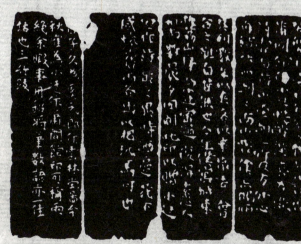

印馆闲萧

奚

记画书堂松寿

子小旅逯

二四一

二四二



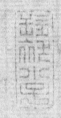

中国著名书画家印谱

奚 冈

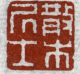
散木居士

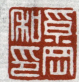
奚冈私印

金石癖

古密老屋

冬花盦

清勤孝友

二酉山房

鲍卧室

画梅乞米

蒙老

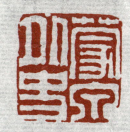
蒙泉外史

罗

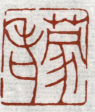

二四三

二四四

丑己于生

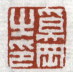
印之冈奚

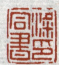

印锡元何

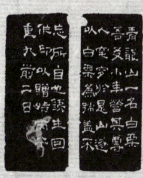
印书同梁

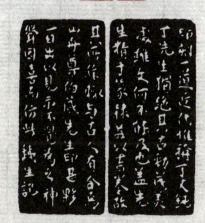
主庵罗频

印之涛胡

樵山粟白

中国著名中国著名书画家印谱

奚 冈

二四五
二四六

中国著名书画家印谱

奚 冈

两般秋雨庵

姚氏八分

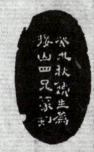
凤雏山民

接山

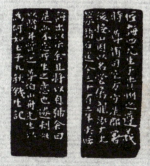

凤雏山民

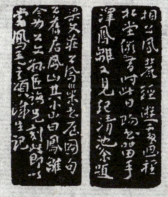

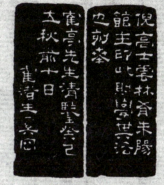
秋声馆主

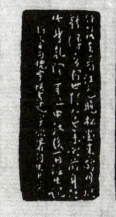
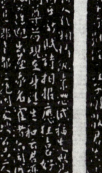

烟萝子

二四七
二四八

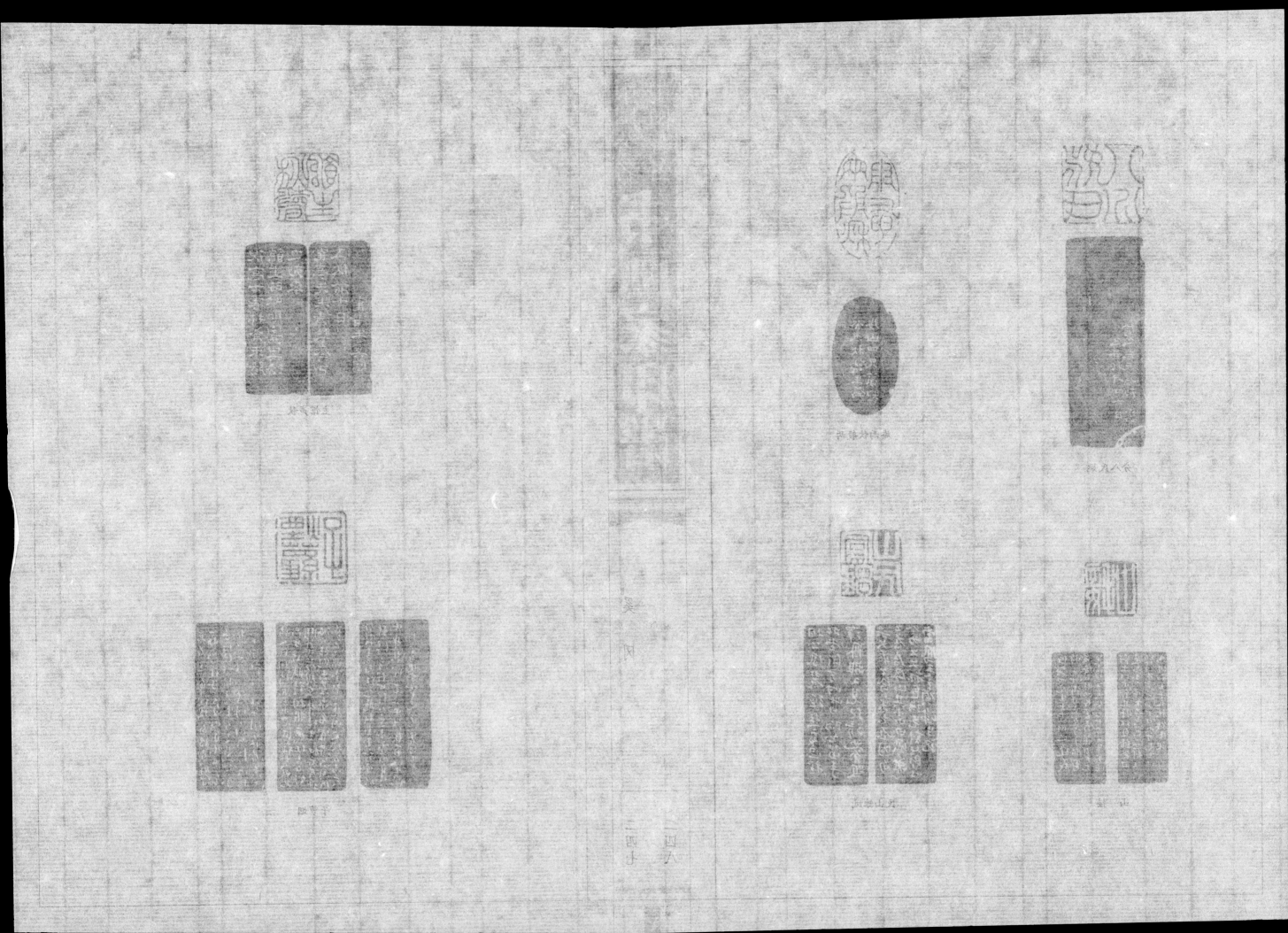

中国著名书画家印谱

奚 冈

徐坚（一七一二—一七九八）清代金石家、书画篆刻家、诗人。贡生。字孝先，号友竹、缈园、澡雪老人等，别署洞庭山人、邓尉山人，江苏吴县光福人。

徐坚自幼机警颖异，强记好学。立志穷经，钻研学术。少时即有诗名，诗宗盛唐，规模宏大，无纤巧卑弱之句。诗文集有《缈园诗钞》《友竹诗钞》《烟墨著录》等。

徐坚早年曾从舅舅黄孝锡（备成）学篆刻，客淮安豪绅程从龙（荔江）师意斋，得以窥所藏法书名画及古铜印章，肆力临摹秦汉官私之印数千纽，力追秦汉，艺乃大进。沈德潜称他印章"心手相适，艺通乎神"。其《西京职官印录》流传至日本，篆刻家中井兼之见后题曰："印皆取法秦汉，颇为绝妙，后学宜此为模范。"徐坚的篆刻风格后人称之为"茧园派"，影响当时整个印坛。能得其真传者，有学生许兆熊、周孝坤和其孙子徐份、徐保等。

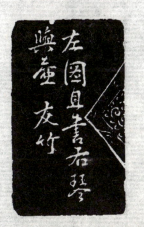

壶与琴右书且图左

史外泉蒙

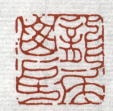

房山尾龙

中国著名书画家印谱

徐 坚

徐楙（生年未详—一八二三）清代词人、书画篆刻家。字仲鼐，号问蘧，又号问渠，别署问年道人、秋声观主，钱塘（今浙江杭州）人。幼与兄秋巢同受叔祖心潜教诲。工诗词，嗜书画、金石，擅篆刻，以浙派为宗。著有《问蘧庐诗词》《漱玉词笺》《绝妙好词笺》等。

胸心罗宿八十二

浓未墨成催被书

印侯安故

印侯国安

章印军将前

The image is rotated/illegible for reliable OCR.

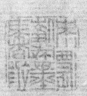
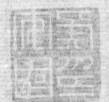

中国著名书画家印谱

徐楙

桂馥（一七三六—一八〇五）清代文字训诂学家、书法篆刻家。字冬卉，号未谷，别号渎井复民、萧然山外史。山东曲阜人。乾隆庚戌进士，官至云南永平知县。少承家学，博览典籍，精通许慎《说文》之学。于书无所不读，尤究心于小学，长金石考据，工诗与书法，兼擅山水、墨竹，能治印。隶书工稳淳朴，厚重古拙，道健朴茂，堪可媲美汉分，名重当时，与伊秉绶、陈鸿寿、黄易所书，皆脱胎于汉碑，终成隶书大家。《艺舟双楫》评其为『分书佳品上』。此外，曾任长山训导，与周永年共同『买田筑借书园』。并在济南五龙潭畔修建了潭西精舍，桂馥撰《潭西精舍记》一文，刻石立于潭旁，今仍存。桂馥认为『士不通经，不足致用；而训诂不明，不足以通经』。所以，他潜心研究文字学，取《说文解字》和经籍相参照疏证，写成了《说文解字义证》五十卷。桂馥著作丰硕，主要有《札朴》《晚学集》《清朝隶品》《续三十五举》《说文解字义证》《缪篆分韵》《未谷集》《说文谐声谱考证》《历代石经考略》等多种传世。其所作《历山铭》刻石尚存千佛山。《清史稿》有传。

聘罗

叟一第边河带玉

长渔潭绵

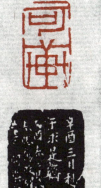

轩可

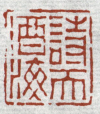

海酒天诗

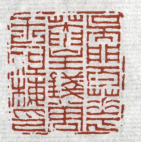

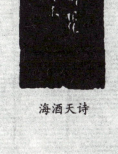

印梅祖王唐钱主庵花百门吴

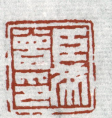

印曾希臣

中国著名书画家印谱

桂馥

翁方纲（一七三三—一八一八）清代诗人、文学家、书法家、金石学家。字正三，一字忠叙，号覃溪，晚号苏斋。顺天大兴（今属北京市）人。乾隆十七年（一七五二年）进士，改庶吉士，散馆授编修。先后典江西、湖北、顺天乡试，督广东、江西、山东学政。嘉庆初任鸿胪寺卿，官至内阁大学士。

翁方纲致力于研究经、史、文、金石谱录，长于考证，精赏鉴，对著名碑帖题跋甚多。书法名震一时，学欧、虞，谨守法度，与刘墉、梁同书、王文治齐名，并称「清四家」。包世臣《艺舟双楫》称：「宛平书只是工匠之精细者耳，于碑帖无不遍搜默识，下笔必具其体势，而笔法无闻。」马宗霍《霋岳楼笔谈》称：「覃溪以谨守法度，颇为论者所讥；然其小真书工整厚实，大似唐人写经，其朴静之境，亦非石庵所能到也。」可见翁方纲学识广博，法古精严，但他的书法囿于前人，无一笔无出处，因而缺乏个性。

其代表作为《苏轼论书跋语轴》，并著有《两汉金石记》《粤东金石略》《汉石经残字考》《焦山鼎铭考》《庙堂碑唐本存字》《苏斋题跋》《复初斋文集》《石洲诗话》等多种。

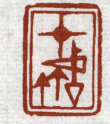

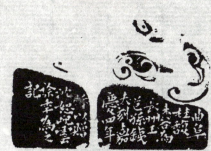

竹虎在

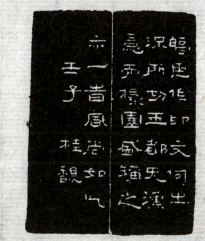

谷未

中国著名书画家印谱

翁方纲

郭尚先(一七八五—一八三二)清代书画篆刻家。字符闻，又字兰石，福建莆田人。嘉庆十四年(一八〇九年)进士，改庶吉士，授编修，历任贵州乡试主考官，提督四川学政，翰林院侍讲，官终大理寺卿。他博学擅文，兼工兰竹，擅长刻印。精鉴别，长书法，以骨力胜，间作小楷，颇见别趣。临摹诸家，悉可乱真。书仿赵(孟頫)董(其昌)，秀劲天成，不肯率意下笔，独得晋唐三昧。或以泥金尽书每册余纸，凝厚婀娜，并露毫端。与林则徐、梁章钜同为闽人，而书绝相似。著有《芳坚馆题跋》《芳坚馆印字》《增默庵文集》《使蜀日记》《增默庵遗集》等。

其中《芳坚馆题跋》是郭尚先为后人所留的一部很有价值的书论，这部书论多采用点评的方式，针对某书家或作品给予品藻，阐述其品评观点。有的仅用二三句就品活了要点。如郭尚先认为《礼器碑》书法为"汉隶第一，超迈雍雅，若卿云在空"，在《史晨》《乙瑛》《孔宙》之上。"评唐高宗《景龙观钟铭》书法"气象雍穆"。他对魏晋以来书法持推崇观点。在评大雅集王羲之书法成《吴文碑》时认为："怀仁集书于千古绝作，其病在字体衔接太紧，不得纵恣，故香光疑为怀仁自运。盖匀圆整洁止是唐人法，晋人无是也。此碑神观自不及怀仁，而分行稍疏转觉古穆。"

鲍

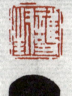

封护

中国著名书画家印谱

郭尚先

钱善扬（一七六五—一八〇七）清代诗人、书画篆刻家。字顺父，又作顺甫、慎夫，号几山、麂山、展山、心原。秀水（今浙江嘉兴）人。诸生。钱载之孙。工书能画，长于金石考据，擅鉴别和刻印。书法神似董其昌。治印得力于秦汉法，超尘脱俗，苍茫古朴。在疏密处理上亦别出心裁，自辟蹊径，用刀浑古自然，所作有苍莽古朴意趣，传世作品不多，其印作朱文极少，以白文居多。又擅写墨竹、花卉，得其祖法，山水亦具奇趣。清乾隆至道光年间，他与文后山（鼎）、曹山彦（世模）、孙桂山（三锡）三位篆刻家被合称为"鸳湖四山"。因均在浙江嘉兴，嘉兴南湖又名"鸳鸯湖"，诸名又均有"山"字，故得此名。著有《几山吟稿》。

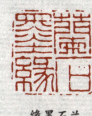
石兰

缘墨石兰

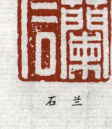
人道石兰

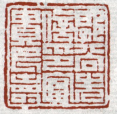
寿长贵富印信先尚郭

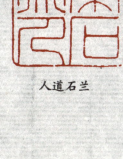
庵默增

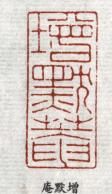
印先尚郭

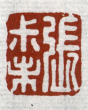
游遐道

未叔张

中国著名书画家印谱

钱善扬

高塏（一七六九—一八三九）清代金石学家、书画篆刻家，一作高恺，字子高、子才，号爽泉，钱塘（今浙江杭州）人。斋号为我娱轩。曾为阮元幕客，无意于举业。究心书法，得力于欧阳询、褚遂良。书法秀丽绝俗，颇见功力，尤擅长小楷。潜心六书，嘉庆年间，阮元抚浙，延校金石文字，曾手写《薛氏钟鼎款识》并释文考证。工绘画，以花鸟草虫见长，取法宋元，钩勒设色。擅长治印，篆刻宗法浙派，法度严谨。所作介于陈豫钟、陈鸿寿之间，古朴苍劲，自然天成。名载《中国画家人名大辞典》《广印人传》等书。

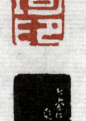
斋乐安竹花

印琦

心仙杂诗

印椿大徐

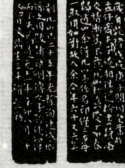
鼎

济廷

印济廷张

扬善钱

二六一 二六二

中国著名书画家印谱

高 垲

高日濬(生年未详—一八二二)清代书法篆刻家。一作高睿,字犀泉,钱塘(今浙江杭州)人。陈鸿寿妻弟。工治印,篆刻得陈鸿寿指授,清劲平和,古朴浑厚,全面继承了浙派印风,然缺乏陈鸿寿阳刚之气,似运腕力有未逮。其代表作有「隔花人远天涯近」正方朱文印、「南渡循王之子孙」正方白文印等。

仙姜不鸶笃作愿

际天人玉

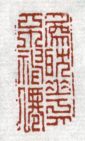
仙神不月花耽为

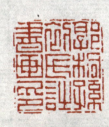

印画书诗氏初孙桐郭

士居伽频

该页面图像过于模糊，无法辨识。

中国著名书画家印谱

高日濬

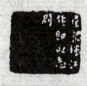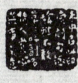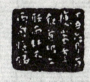

近涯天远人花隔

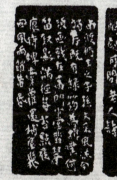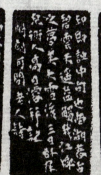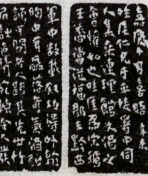

孙子之王循渡南

曹世模（生年未详—一八五二后）清代书画篆刻家。字子范，号山彦。斋号为勉强斋。秀水（浙江嘉兴）人。诸生。活动于清道光年间。为"鸳湖四山"之一。曹世模工画花卉，擅道释人物，又长于刻竹。精篆刻，以周秦、两汉为宗，工整秀雅，谨严古朴，颇有韵致。深得古铸印之旨，不为浙派时风所囿，刻牙章也不流于时俗，秀丽挺拔。其兄世楷，号芹泉，亦工篆刻及镌竹木。尝摹秦汉官私印成《勉强斋印谱》二卷。其印作收入由上海西泠印社辑拓而成的《鸳湖四山印集》一书，名载《再续印人传》《中国美术辞典》等书。

缘因石金

斋之古汲深功







金石图象

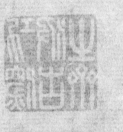

高属民吉言本

陌3尔人彭尤斯胞

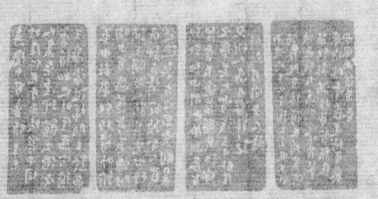
林吉之王礼旗南



中国著名书画家印谱

曹世模

黄易（一七四四—一八〇二）清代篆刻家、书画家、金石收藏家。字大易、大业，号小松，别号秋景庵主、散花道人、莲宗弟子等，仁和（今浙江杭州）人。工诗，富收藏，擅碑版鉴别考证，亦工山水、花鸟，能书法。篆刻醇厚渊雅，布局浑朴自然，刀法稳健，拙中寓巧，并以隶书入款识，清丽雅致，深得汉印精髓。其论印名句曰：「小心落墨，大胆奏刀。」阐明印学要旨，影响深远。他与丁敬并称「丁黄」，为西泠八家之一，是浙派主要篆刻家。著有《小蓬莱阁金石文字》《武林访碑录》《秋影庵印谱》《黄小松印存》等。另辑有《黄氏秦汉印谱》等。

佑曾魏

能一无

农老禾嘉

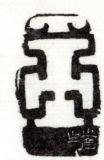

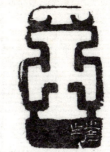

室画汉

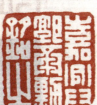

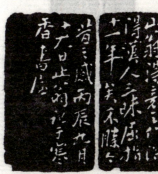
之铭勖承郭兴嘉

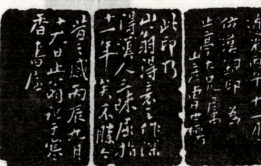

之中钧

第二期題

乙酉賴之

景山春舍圖

榮咨壽梅子詩
（甲酉後）

王梅亭春
染言堂榮

黃 易

鹤山后人

石墨楼

潘庭筠印

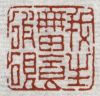
我生无田食破砚

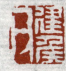
建侯父

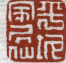
平地家居仙

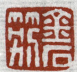
金石翁

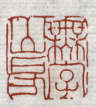
无字山房

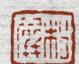
云濛

松屏

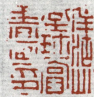
注治草堂珍赏书画印

自度航

黄 易

二七一
二七二

中国著名书画家印谱

黄 易

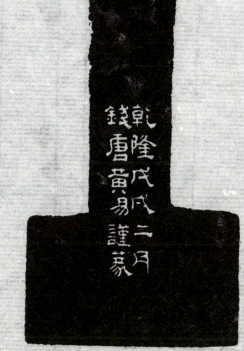
河南山东河道总督之章

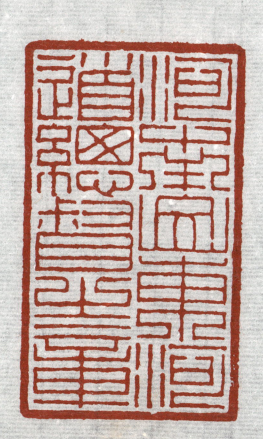
乾隆戊戌二月钱唐黄易谨摹
河南山东河道总督之章

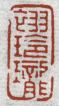
仙居家地平

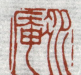
平阳

凝庵

珑玲翠

两峰

鹤渚生

二七三
二七四

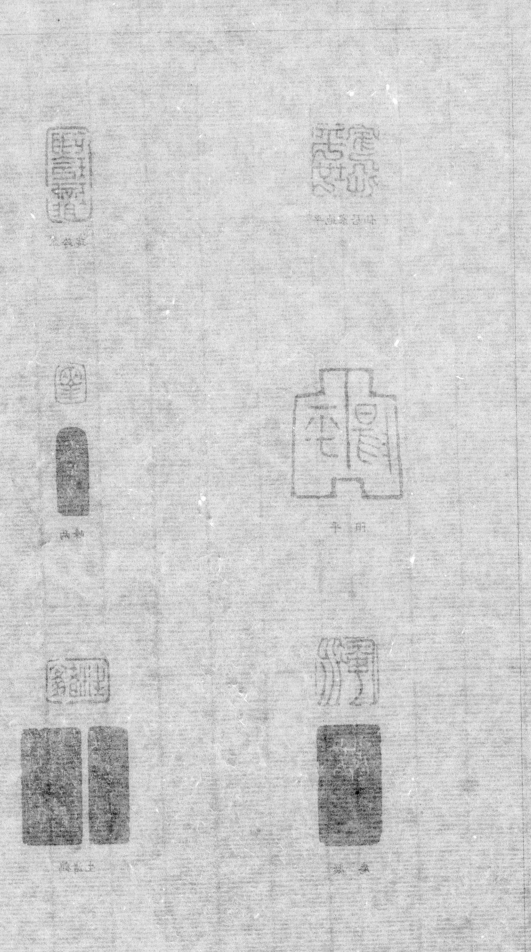

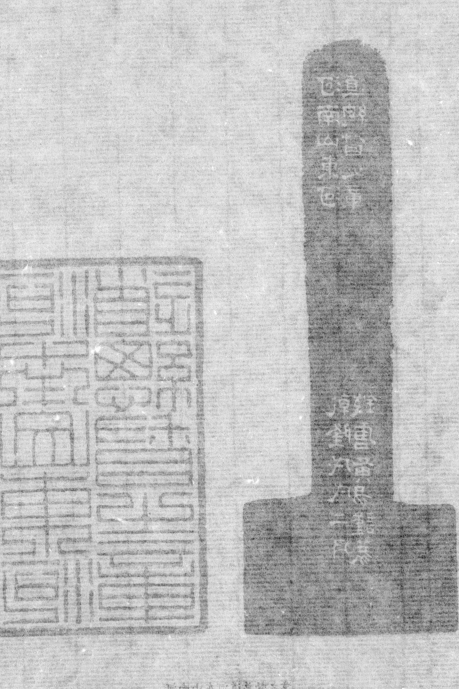

斋米苏

居离而心同

士居香晚

文渊阁检阁张坛私印

中国著名书画家印谱

黄 易

二七五
二七六

看自且温香熟茶

元经子戌

章孟氏洪





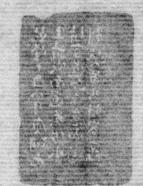

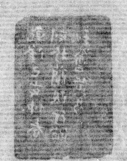

中国著名书画家印谱

黄 易

泉根石煮茶竹外窗题诗

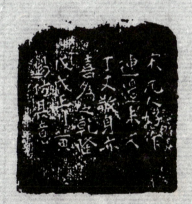
臣世木乔

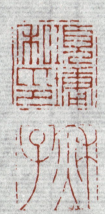

子秋　印私墉项
（印面两）

寿尚

金百值字一

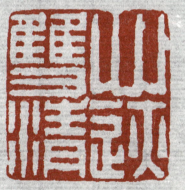

清双迹心

二七七
二七八

黃 易

東甌王湯錫村代言敬

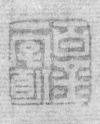
金石癖百年一

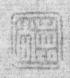
古

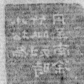

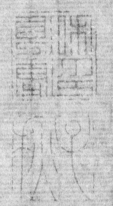

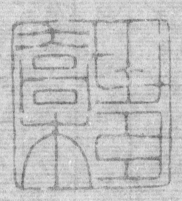

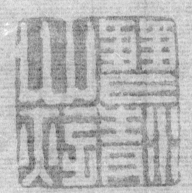

丁未 甲申舊搨
（明搨）

思母本

茲君銘

中国著名书画家印谱

黄 易

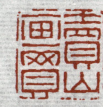
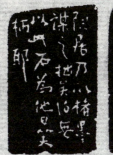
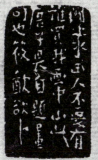
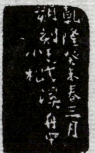

山买画卖

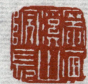

长阮山溪画署

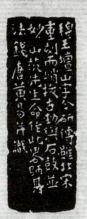

丑癸于生

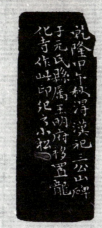

石金得所松小

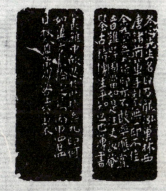

忘虑百笑一

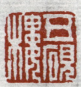

楼砚五

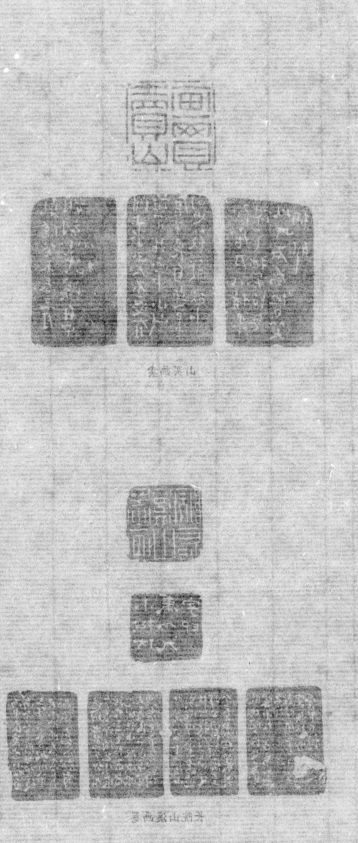

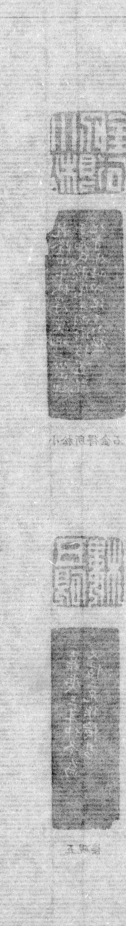
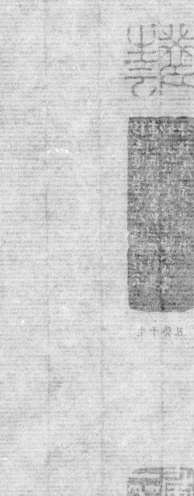

中国著名书画家印谱

黄 易

黄学圯（一七六二—一八四〇）清代书法篆刻家。字孺子，号楚桥，江苏如皋人。活动于清代嘉道年间。工书，擅长治印。篆刻能融两汉、浙派和程邃印风等特点于印间，尤得力于如皋派。嘉庆丁巳年（一七九七年）编自刻印成《历朝印史》十卷。另著有《东皋印人传》《楚桥印稿》等书。

其中，《东皋印人传》专录雉皋地区之印人。分二卷，首有陶澍及李琪序。各综其生平事略于前，而以所存遗刻摹勒于后。黄学圯名载《广印人传》。

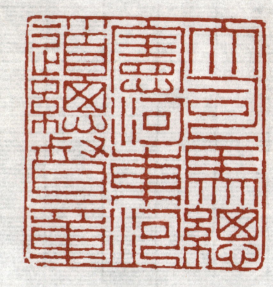

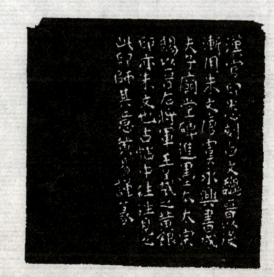

章督总道河东河宪总马司大

花梅到修生几

康而寿分食嘏盒

黄易

黄易擅治印。黄易的印谱有《小蓬莱阁印》，其中《秋景盦人印》《小蓬莱阁印选》各二卷。百有两种是黄氏手辑，各钤拓其早年所刻。收印有《丁陈印存》十卷。《秋景盦印》《蓬莱阁印》等谱。

黄易生于乾隆九年（一七四四），卒于嘉庆七年（一八〇二）。字大易，号小松，又号秋盦。工诗文书画，善篆刻。钱塘（今杭州）人。曾任济宁府同知。

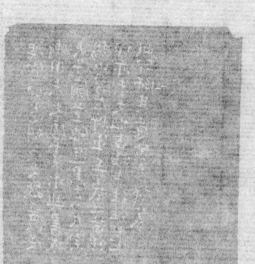

黄易刻寿承父自用印

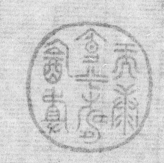

（印面两）词填孙竹　信印鼎陈

印曾述汤

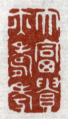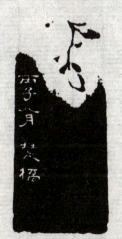
考寿亦贵富大

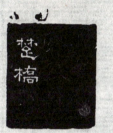
翰词溪莲

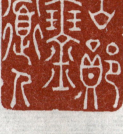
人道琴耶古

图素竹思游

楼上江阳夕

中国著名
中国著名
书画家印谱

黄学圮

二八三
二八四

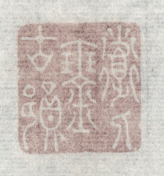

入運筆懷古

鮮于樞印

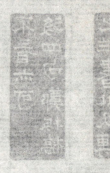

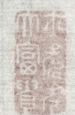

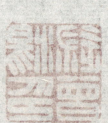

中国著名书画家印谱

黄学圯

黄景仁（一七四九—一七八三）清代诗人、书法篆刻家。字汉镛，一字仲则，号鹿菲子。武进（今江苏常州）人。北宋诗人黄庭坚的后裔。四岁丧父，十六岁应童子试，三千人中名列第一，十七岁补博士弟子员，但从此屡应乡试不中。乾隆三十三年，黄景仁二十岁时即开始浪游浙江、安徽、江西、湖南等地。曾在湖南按察使王太岳、太平知府沈业富、安徽学政朱筠幕中为客。在朱筠幕，于采石矶的太白楼宴会上即席所赋《笥河先生偕宴太白楼醉中作歌》传诵一时。乾隆四十年，二十七岁时赴北京，次年应乾隆帝东巡召试取二等，授武英殿书签官。三十三岁时，游西安，客陕西巡抚毕沅幕。乾隆四十八年，黄景仁三十五岁，为债家所迫，抱病再赴西安，至山西解州运城，病逝于河东盐运使沈业富官署中。汪启淑《飞鸿堂印人传》收其传记。尝辑自刻印成《西蠡印稿》。另著有《两当轩集》《悔存词》等。

其篆刻古秀苍劲，灵动多姿。

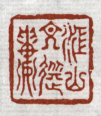

傅鲁

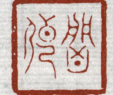

楼选文山江

戊辰之悔 下篱边水 父石璋朱山仲
（印面三）

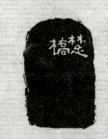

云溪一

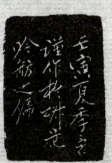

旅羁涯天得赢漫

画书藏遗君府河笥

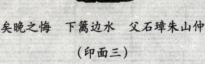

二八五

二八六





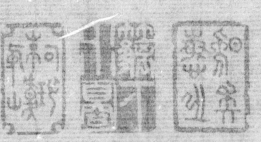
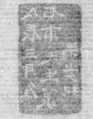

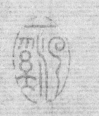

中国著名书画家印谱

黄景仁

程庭鹭（一七九六—一八五九）清代书画篆刻家。初名振鹭，字鲲真，又字问初，号绿卿，后改名庭鹭，字序伯，一作坿伯，号蘅卿，又号梦盦、箬翁、怀宁子、红蘅生、因香盦主、忘牧学人、鹤槎山民等。嘉定（今属上海市）人，一说歙县人。早岁问业于陈文述，留吴门（今江苏苏州）甚久。擅词章，精篆刻。擅画山水，得钱杜指授，清苍浑灝，逼肖李流芳，颇自矜许。陈云伯谓其：「抱鸾凤之姿，挹烟云之气。诗境画境，一如其人。」此外，亦擅竹刻，师法朱鹤深刻技法，所刻山水人物竹臂搁，极显功力。但为文所掩而不显。著有《小松园阁书画题跋》《红蘅词》《箬盦画尘》《小松园阁印存》《红蘅馆印存》等多种。名载《墨林今话》《蝶隐园书画杂缀》《桐阴论画》《清画家诗史》等书。

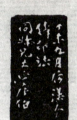

凤寿黄

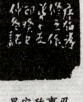

星灾故事忍

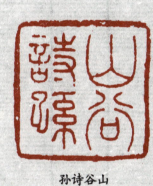

轩当两

得自乎浩

孙诗谷山

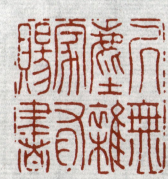

书赐有家杂尘无居

二八七
二八八







中国著名书画家印谱

程庭鹭

董洵（一七四〇—一八一二）清代诗人、书画篆刻家。山阴（浙江绍兴）人。字企泉，号小池、念巢。斋号为多野斋、石寿轩。曾官四川主簿，落职后携琴书游历名山大川，技艺益进。与余集、黄钺、董石芝、罗聘等友善，以卖印为生。治印宗法秦汉，多用切刀，苍莽劲涩，不多作媚妩之态。行书单刀印款，点画切削，潇洒自如。为罗聘刻印独多。所作虽专法秦汉，但结构多变化，别有新意。还擅长画兰竹，师郑思肖，烟丛晴叶，秀逸多姿。存世著作有《小池诗钞》《石寿轩印谱》《董氏印式》《多野斋印说》《董洵摹宋元印谱》等。其名载《广印人传》《读画闲评》《墨林今话》《墨香居画识》等书。

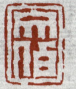

伯文

藏所父济

章大　记画迂梅
（印面两）

屋花梅宜六十二

山南见然悠

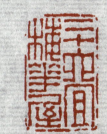

香流派一黠曹

《花卉五开》《山水八开》《梅花四册页》等等。

徐悲鸿《个旧驮夫》《下堂妇女》《奔马图》《养花妇女》《白描钟馗卷》等。齐白石朱（八开人物）等。其他像《十四人集》等画册中作品；陈龙、陈半丁、蒋兆青等各家近代画册多部。武威、张大千、张书旗、黄胄、黄君璧、李可染、关良、关山月、吕凤子、徐悲鸿、高剑父、高奇峰等。

丁衍庸作品，蒋兆和与他同时期中山大学、其他杂集片、张大千、黄胄、黄君璧、董日章、吕凤子、李苦禅、徐悲鸿、高剑父、高奇峰。

萧俊贤(1865—1949)湖南衡阳人，擅画山水画。早年在南京两江师范学堂任教习，是中国最早的美术教师之一。

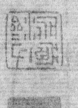

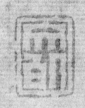

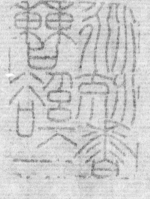

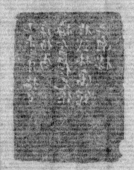
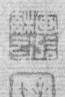

中国著名书画家印谱

董洵

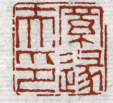
隐书无复旧时楼

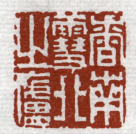
罗聘夫印

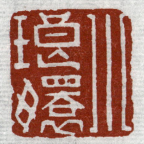
小琅嬛

李氏轩起

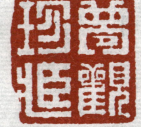
珍观万

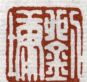
香南雪北之庐

小池

梦观珍藏

刘墉

十二砚斋印

三十砚斋主人

瀚印

二九一 二九二

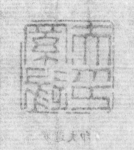

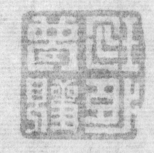
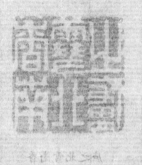

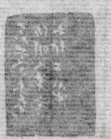
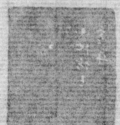

中国著名书画家印谱

董 洵

董熊（一八二一—一八六一）清代书画篆刻家。原名如熊，字岐甫，号晓庵、小帆，别署晓盦，斋号为玉兰仙馆。乌程（今浙江嘉兴）人，后定居上海。为人诚谨真率，无趋炎附势之态。擅长画墨梅，兼工篆刻，每作一印必精心事之，嗜宗浙派，取法赵之琛，庄重劲挺，工整稳实。一九一四年，周庆云辑董熊刻印成《玉兰仙馆印谱》二卷二册。总录印一百四十二方。名载《广印人传》等书。

聘罗

尚和云衣

蔚仲氏蒋

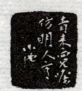
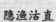
隐渔沽直

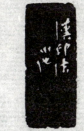

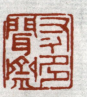
斋闻多友

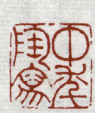

写陶年中

常经

徐向宸印

乌耀笔棋

澂川文孙元上
印画书藏收之

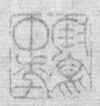

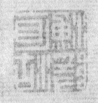

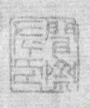

中国著名书画家印谱

董熊

蒋仁（一七四三—一七九五）清代书画篆刻家。初名泰，字阶平，后得「蒋仁之印」古铜印一钮，章法精妙，颇具欣赏价值，遂易其名，又改字山堂。此外别号吉罗居士、女床山民。仁和（今浙江杭州）人。家境贫寒，一生与妻女过着超然世外的简朴生活。工诗，擅书法，风格清雅拔俗，又擅画山水、刻竹，精治印。性孤冷，寡言笑，有逸趣。书法从米芾上溯「二王」，参学孙过庭、颜真卿等。篆刻膺服丁敬，并略变其法，自出新意，于雄浑中见朴茂，于质朴中见情趣。所作布局平实，古拙灵动，天趣盎然。所署行书边款，得颜体书法之神，苍浑自然，别有韵味。因此，其书法、篆刻均获极高评价，是「西泠八家」之一，与丁敬、黄易、奚冈齐名。蒋仁对于治印深有体悟，曾言：「文与可画竹，胸有成竹，浓淡疏密，随手写去，自尔成局，其神理自足也。作印亦然，一印到手，意兴俱至，下笔立就，神韵皆妙，可入高人之目，方为能手，不然，直俗工耳。」因性情使然，不轻易为人奏刀，故作品流传不多。赵之谦对他的篆刻颇有溢美之词：「蒋山堂在诸家外自辟蹊径，神至处，龙泓且不如。」著有《吉罗居士印谱》等。后人将其篆刻作品编入《西泠四家印谱》《西泠八家印谱》等书。

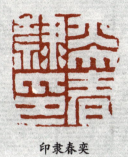

印隶春奕

人道芬青

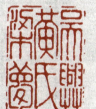

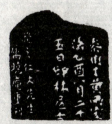

梦梁氏黄兴昊

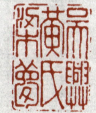

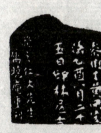

楼鸿望

蒱项

堂山

二九五
二九六

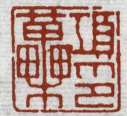
室堅兜磨

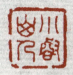

人山鑿小 天应
（印面两）

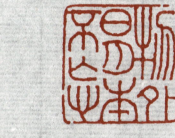
忘不本月日外物

印龄沈

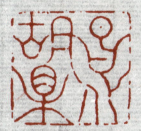
粟胡化昌

印仁蒋

止止羊吉

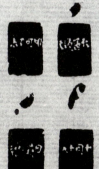
莲中火

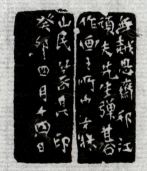
斋思越无

中国著名书画家印谱

中国著名

蒋 仁

二九七
二九八

八臺山 小天井
（甲面兩）

甲申榜文

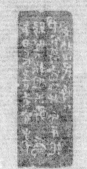

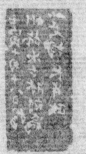

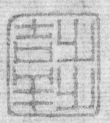

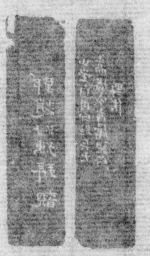
甲斗榜

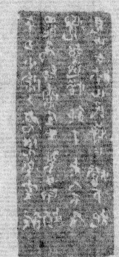
北斗羊吉

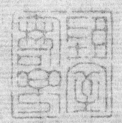
宣望典榮

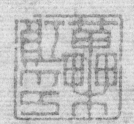
甲榮號

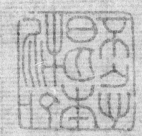
恐本民日守衛

集時申昌

戈申火

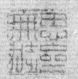

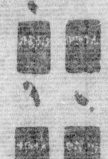
齋恩天

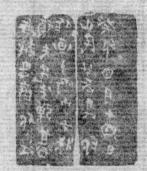

康

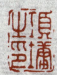
項墉之印

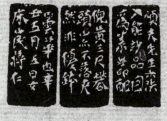

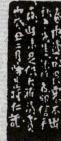

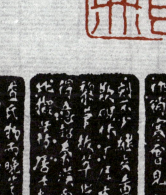
真水无香

中国著名书画家印谱

蒋 仁

二九〇

净土

康节后人

妙香盦

翁永高印

住近湖南上将家

入朝洗馬

倚洋弘農

玉壺

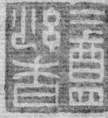
碎香墨

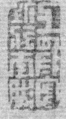

眾碑額秦上崇南陽殿

宋解元印章

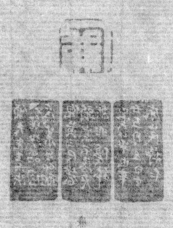

晴雨大時真

中国著名书画家印谱

蒋仁

释达受（一七九一—一八五八）清代书画篆刻家。字六舟，又字秋楫、道敏，自号万峰退叟、海昌僧。斋号为小绿天庵、宝素室、墨王楼。俗姓姚氏，浙江海宁人。出家于海昌白马庙。其足迹半天下，不受羁缚。后入主杭州西湖净慈寺、苏州沧浪亭。与何绍基、戴熙等交往最契。嗜古，多才艺，工诗词。精鉴别古器物和碑版，能具各器全角，阴阳虚实无不逼真，时称绝技。他还擅刷拓古铜器款识，又精刻竹。阮元以「金石僧」呼之。间写花卉，得徐渭纵逸之致。书法擅篆隶、飞白。篆刻宗法秦汉，究心浙派，印风规矩稳重，秀雅道劲。尝刻竹秘阁，上画老梅，密蕊繁枝，秀韵远出，与墨迹无异，竹刻中逸品也。存世著作有《小绿天庵吟草》《山野纪事诗》《宝素室金石书画编年录》《龙兴寺经幢题跋》等多种。

（印面两）人道华镜　香社

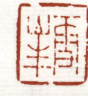

峰雪

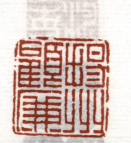

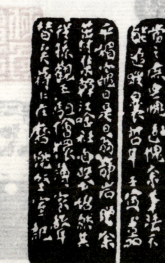

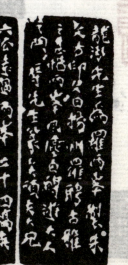

廉顾州扬

《女�013堂印人传》《飞鸿堂印人传》等书。

竹朗外衣白文印华。[官容费氏大]圆朱文竹朗白文印华，曾长陈蒙华人姑印。姚林楠楠人《四凤印谱》中。其存世作品有《白文考伯兼人印琴》[诗不变故留君余]，[氏者尚刻]，印风工秀。郎前源文，一甲尚分，外乘非序。十乘竹西辉兄塞，[白文考伯兼人印琴]，[诗不变故留君余]。

竹，[民族甲甫品第一人]。尝午午竹甫上墓懐《十午午章》。辞妙朴分。斋长陈长之举。

西风好凤卓颐。曾长半蒙朱幕客。寿祖刘姐。弐肯柟不能。咽柟夺田。长寿从市乘参。工蒙陵。董部业者。

竹朱凤，高凤饷，高阤（辛凤冈）共林[四凤]。

龚西凤（一七三六一一七六五）龍外辞若兼陵涼。辛晗冈，吴长厭。民曷天鼓山屏。涨工滁昌人。高屈蒲玉。

江南春

出墨南宫古拓寮

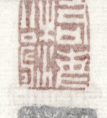
辛自耕林

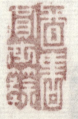
井图耕耘资

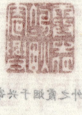
怀之敲钟千杵音

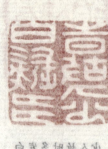
更入相思考辨白

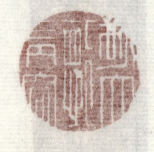
大不容赞有亭

中国著名书画家印谱

潘西凤

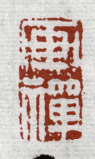
余有留极可不福

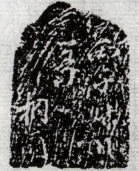
禅画

斋砚还

鞠履厚（生卒年不详）清代书法篆刻家。江苏奉贤（今属上海市）人。云间派代表人物之一。字坤皋，号樵霞，又号一草主人、一艸主人。活动于清乾隆年间。持身俭素，朴质无华，尚气节，重信誉。究心于经史子集，体弱而弃学业。长于六书，兼工篆刻，摹仿前人作品工整秀丽，功力颇深，不为传统束缚，勇于探索，艺名噪声一时。

鞠履厚的印作，精整挺秀，有师法林皋的明显痕迹。除了《飞鸿堂印谱》中所收数件外，遗留实物中有为沈皋（六泉）所刻『青浦沈皋所藏金石图记』正方朱文印等。其著述甚多，主要辑有《研山印草》，自刻印谱有《坤皋铁笔余集》，编撰有《印文考略》《篆法辨诀》等书。名载《续印人传》。

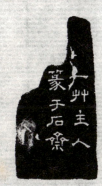
记图石金藏所皋沈浦青

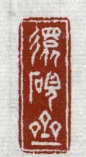
书藏皋沈益有卷开

中国著名书画家印谱

鞠履厚

瞿中溶（一七六九—一八四二）清代书画篆刻家。字镜涛，一字安槎，号木夫。因生于长至日，又号苌生，晚号木居士。嘉定（今属上海市）人。清仁宗嘉庆十九（一八一四年）年进士，曾任辰州府通判、安福县知县。官至湖南布政司理问。

瞿氏系同里钱大昕之婿。受钱氏之影响，博学多识。广搜访，富收藏，擅诗文，通音律，谙医学，工书画，好篆刻，尤精金石考证之学。其篆刻宗汉人，得浙派神韵，布局尚稳，用刀生涩。但他自称：「白文不如陈鸿寿，朱文则过之。」花卉师法陈率祖而参以己意，脱略简老，在沈周、徐渭之间。还以刻印手法刻竹，别有风格。所收藏古代印章、古钱、铜镜甚丰，蓄古镜多至数百枚，择有铭文款识者，考订辑成《古镜轩图录》。因生平勤于著述，故书画、篆刻作品存世较少，而著作颇多。有《湖南金石志》《吴郡金石志》《汉金文编》《集古官印考》《说文地名考异》《集古虎符鱼符考》《武梁祠画像考》《汉石经考异辨正》《弈载堂古玉图录》《弈载堂文集》《古泉山馆印存》《三体古经辨证》《弈载堂古玉图录》《汉石经考异辨考》《古泉山馆诗集》《春秋三传经异备考》等十余种。

千岩竞秀万壑争流

探迹索隐

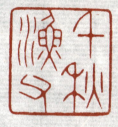

游于艺

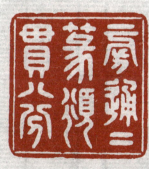

旁通二篆俯贯八分

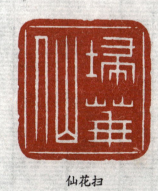

千秋渔父

扫花仙

郭麈祥伯氏印

浮眉词客

汪煊之印

